# 重機模型
# 製作指南書

～從基礎開始的重機模型技法教學～

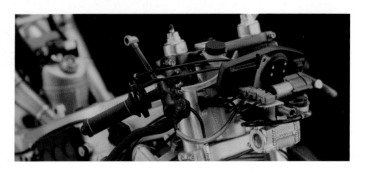

# 重機模型製作技法教學

歡迎大家加入重機模型的製作行列！本書邀請在『月刊HOBBY JAPAN』製作過許多作品範例的專業模型師，透過多張製作過程的照片和詳細說明，介紹重機模型的製作步驟。書中內容盡量著重在「模型師在製作模型時會針對哪些地方抱持哪種想法？」，希望大家在隨著模型師的步驟製作時，能將他們的思考方式融於自身。

最近市售套件在製作上變得容易，對初次踏入的人來說，難度也隨之降低。大家何不趁此機會，讓自己投入重機製作的樂趣中！

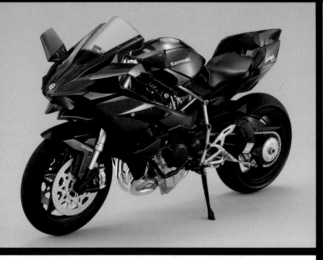

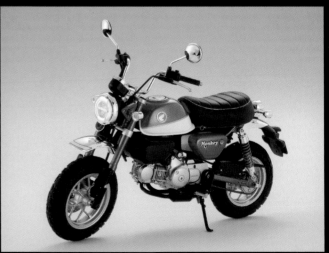

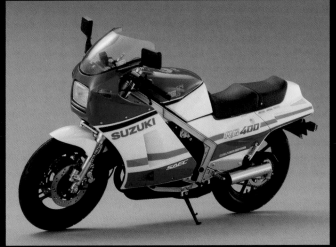

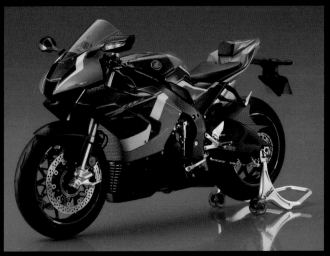

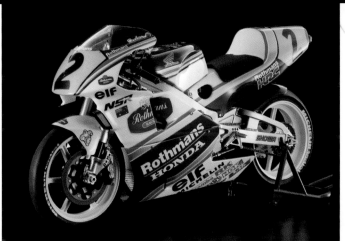

# 重機各個部位的名稱與説明

在製作重機模型之前,先向大家說明構成重機各個部位的零件名稱和功用。這些名稱會大量出現在之後的製作方法和說明書中,所以請大家一定要先認識了解!

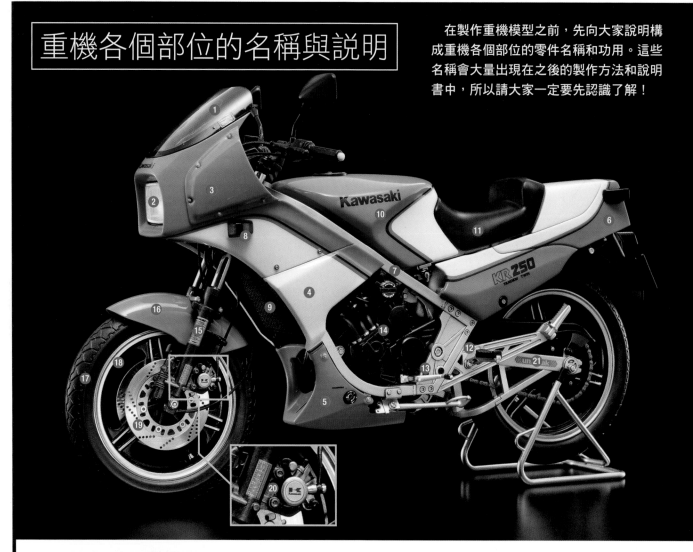

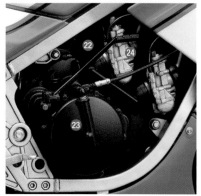

## ❶ 擋風鏡
這是緩衝前方風阻的零件。

## ❷ 大燈
又名頭燈,照亮前方所需的照明設備。

## ❸❹❺❻ 整流罩
降低空氣阻力所需的外殼。
覆蓋在把手和頭燈周圍的稱為「❸上整流罩(前整流罩)」,覆蓋在側邊的稱為「❹側整流罩」,覆蓋在下方的稱為「❺下整流罩」,覆蓋在坐墊後方的則稱為「❻車尾整流罩(後整流罩、坐墊整流罩)」。

## ❼ 車架
重機的骨架。

## ❽ 方向燈
即方向指示器,安裝在車子的前後,有時也稱為轉向燈。而燈罩內的燈就是「指示燈」。

## ❾ 水箱
此裝置可冷卻因吸收風阻而溫度升高的冷卻水,會安裝在水冷式引擎的重機。顯露在外的網狀零件稱為「水箱芯體」。

## ❿ 燃料油箱
燃料油＝燃料,燃料油箱即裝有汽油的箱體,也簡稱為「油箱」。有些車款的油箱移置坐墊下方,這時在原位依照油箱形狀設計的輔助外殼就成了「假油箱」。

## ⓫ 坐墊
座位,雙人座後面的坐墊為「副坐墊」。

## ⓬ 腳踏板(踏板、側踏板)
機車奔馳時腳放置的位置。雙人座後方的踏板為「後腳踏板」或「後踏板」。

## ⓭ 打檔桿(換檔桿)
推動齒輪所需的檔桿。

## ⓮ 引擎
重機的心臟,產生動力、轉動輪胎的基本裝置。

## ⓯ 前叉
這是支撐前輪的管狀零件,屬於可伸縮並緩衝力道的懸吊系統,在裡面的直管稱為「內管」,在外側的直管則稱為「外管(避震器底管)」。

## ⓰ 擋泥板
阻擋泥沙的零件,安裝在前輪的為「前擋泥板」,安裝在後輪的為「後擋泥板」。

## ⓱ 前輪胎
即前輪,雖然只有橡膠部分才稱為「輪胎」,但是也會泛指包括輪框的整個車輪。而「輪胎內胎」就只用於橡膠部分的名稱。

## ⓲ 輪框
嵌入輪胎的輪圈。輪框分別為鋼絲輪輻輪框和鑄造輪框兩種,前一頁照片中的輪框為鑄造輪框。
P5左上圖為鋼絲輪輻輪框。而連接輪框和前叉的軸承稱為「輪軸」。

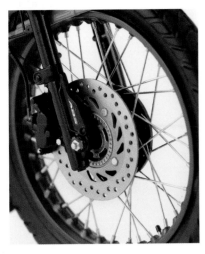

**⑲ 煞車碟盤**

這是指安裝在車輪側邊的圓形金屬片。透過
煞車來令片夾住煞車碟盤,促使重機煞車。

**⑳ 煞車卡鉗**

這是將煞車來令片夾在煞車碟盤的裝置。

**㉑ 搖臂**

這是用於後輪懸吊系統的臂桿,作用是支撐
後輪,和裝有彈簧的「後避震器」一起負責
吸收後輪的衝擊力道。

**㉒ 汽缸&汽缸頭**

這些部分又稱為「上半座」,位在引擎上
方,是藉由汽油爆炸驅動活塞,掌控動力的
部位。

**㉓ 曲軸箱**

這個部分又稱為「下半座」,位在引擎下
方,承接上半座傳來的爆炸力道,並且轉換
成動力。

**㉔ 化油器**

這個零件又稱為「汽化器」,會使汽油霧化
成容易燃燒的型態,並且與空氣混合成混合
氣。最近漸漸改成由電子控制的燃油噴射系
統裝置。

**㉕ 儀表**

這是顯示重機速度、行駛距離和轉速等狀態
的裝置,有分成指針類比和電子數位的類
型。左邊為時速表,右邊為顯示引擎轉速的

轉速表,右邊兩個比較小的區塊分別是水溫
表和油表。

**㉖ 把手**

這個部分聚集了操控重機所需的機構。右邊
有油門握把和前煞車拉桿,左邊則安裝了離
合器拉桿。

**㉗ 後照鏡**

這是用來確認後方的鏡子。每輛重機的安裝
方式各有不同。

**㉘ 三角台**

連結左右前叉的零件。

**㉙ 傳動鏈條**

將引擎動力傳送至後輪、驅動車子的鏈條。

**㉚ 鏈輪**

將鏈條轉動傳送至後輪所需的齒輪。

**㉛ 鏈條調整器**

調整鏈條鬆緊度的裝置。鬆開螺帽就可放鬆
過緊的鏈條。

**㉜ 煞車踏板**

用於後輪煞車的踏板。

**㉝ 排氣管／膨脹室**

延伸自引擎,將引擎廢
氣排出所需的「排氣管
件」,簡稱「排氣
管」。其中鼓起的部分
稱為「膨脹室」。

**㉞ 減音器**

安裝在排氣管末端的圓
筒,有降低排氣管噪音
的作用。排氣管和減音
器的組合則稱為「消音
器」。

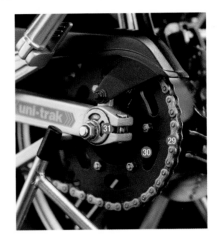

**㉟ 離合器**

這是將引擎動力傳送至傳動系統(變速器)
的裝置,分為「濕式離合器」和「乾式離合
器」兩種,市面上的重機基本上使用「濕式
離合器」,但是賽車的重機大多為「乾式離
合器」,而且如圖所示顯露在外。

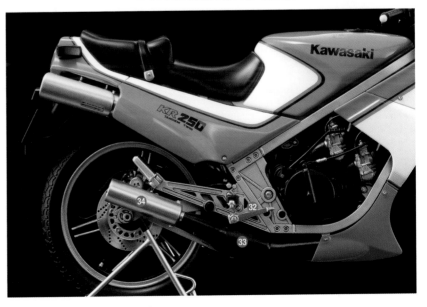

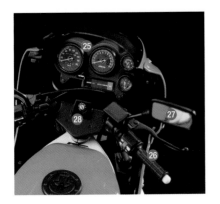

# 製作重機模型所需的工具

以下將介紹製作重機模型時，特別需要事先準備的工具。市面上有各種廠牌銷售的各類商品，請大家依照自己的喜好找尋適合的工具。

## 組裝時

### ■斜口鉗

這是剪下框架流道湯口的必備工具。田宮薄刃斜口鉗是經典的基本選擇，所以如果不知該選擇哪一款，建議挑選這款商品。另外，要從框架流道剪下蝕刻零件時，則使用結實耐用的「金屬用斜口鉗」。

**薄刃斜口鉗（剪除湯口用）**
●銷售廠商／田宮●3190日圓

**金屬線斜口鉗**
●銷售廠商／神之手●6050日圓

### ■接著劑

這是黏接零件時所需的用品。白色瓶蓋的「田宮模型膠水」是最基本的選擇，另外還有用於不同情況的「速乾流動型膠水」和「瞬間接著劑」，若也準備在手邊，就能涵蓋絕大多數的作業。而黏接透明零件時，則建議使用施敏打硬的「CA-089模型專用水性透明接著劑」。

**瞬間接著劑×3S低黏度速硬化**
●銷售廠商／WAVE●495日圓

●銷售廠商／田宮●264日圓
**田宮模型膠水（方瓶一般型）**

●銷售廠商／田宮●407日圓
**田宮模型膠水（速乾流動型）**

**CA-089模型專用水性透明接著劑**
●銷售廠商／施敏打硬●550日圓

### ■筆刀

筆刀可用於各種作業，包括修整細小零件、處理湯口痕跡和切割水貼等，就連蝕刻零件也可以用筆刀切割。

**模型用筆刀**
●銷售廠商／田宮●1045日圓

### ■鑷子

這是夾起零件或黏貼水貼時不可或缺的工具。鑷子的前端越尖，越容易夾起細小的零件，但是夾起水貼時，建議使用圓頭的鑷子，比較能降低水貼破裂的風險。

**精密鑷子（圓頭直型）**
●銷售廠商／田宮●1540日圓

### ■手鑽

這是在零件開孔所需的工具，用來在細節提升套件或蝕刻零件鑿出安裝的開孔。若製作重機模型，有時會需要直徑相當細的手鑽，所以請視用途挑選尺寸大小。

**鑽頭5入套組（A）**
●銷售廠商／神之手●1320日圓

### ■銼刀

這是零件修整和表面處理時不可或缺的工具。商品類型多樣，包括使用方便而且還可用於濕式研磨（沾水研磨）的基本「砂紙」，具有彈性便於弧面處理的「海綿砂紙」，軟硬兼具的「打磨棒」，以及受到大眾喜愛的萬能「神之手海綿砂紙」。金屬銼刀則用於金屬零件的處理。

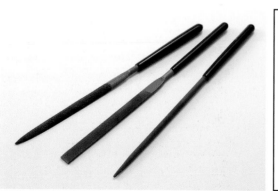

●銷售廠商／田宮●660～880日圓
**精密基本銼刀組**

**模型用砂紙**
●銷售廠商／田宮●132日圓～275日圓

**田宮海綿砂紙**
●銷售廠商／田宮●308日圓

**打磨棒**
●銷售廠商／WAVE●495日圓

**神之手海綿砂紙**
●銷售廠商／神之手●605～2310日圓

## 塗裝與修飾時

### ■底漆補土

這是一種打底塗料，用來填補零件表面細小傷痕，並且加強塗料附著度，有分成噴罐包裝和塗料瓶包裝。

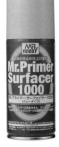

Mr. HOBBY底漆補土
1000號
●銷售廠商／GSI Creos●770日圓

Mr. HOBBY
液態補土1000號
●銷售廠商／GSI Creos
●440日圓

### ■金屬底漆

這是用於金屬塗裝打底的底漆，不同於補土，為無色透明狀。

Mr. HOBBY改良版
金屬底漆 塗料瓶包裝
●銷售廠商／GSI
Creos●275日圓

### ■遮蓋膠帶

分色塗裝時為了保護塗裝表面或暫時固定零件所使用的膠帶，市面上有販售各種寬度的膠帶。

田宮遮蓋膠帶
●銷售廠商／田宮
●275～385日圓（補充包裝132～242日圓）

---

### ■Mr. COLOR硝基漆

這是用於模型塗裝的經典款硝基漆塗料，除了基本色之外，也有銷售各種專用色。使用時請用稀釋液稀釋。

●銷售廠商／GSI Creos●176日圓～

### ■TAMIYA COLOR噴漆

這是噴罐型的硝基漆塗料，有時配合田宮套件的專用色調只推出噴漆型商品。

●銷售廠商／田宮●770日圓～

### ■Mr.COLOR高亮度稀釋液

稀釋Mr.COLOR塗料的稀釋液，高亮度稀釋液可調整塗料，以減少色調不均的情形。

Mr.COLOR高亮度
稀釋液（特大）
●銷售廠商／GSI
Creos●990日圓

### ■遮蓋液

塗抹型的遮蓋材料，要遮蓋細小部分時，使用這款商品超級方便。

Mr. HOBBY改良版遮蓋液
●銷售廠商／GSI Creos●440日圓

### ■面相筆

當細小處需描繪出不同顏色時可使用面相筆。若有這個標準套組，就可以順利作業。

田宮模型筆T標準套組
●銷售廠商／田宮●770日圓

---

### ■田宮琺瑯漆

琺瑯漆塗料重疊塗在硝基漆塗料表面後，即便使用專用溶劑也「只會」洗去琺瑯漆塗料，所以當零件已經使用硝基漆塗料塗裝時，很適合用琺瑯漆繼續描繪細節表面的不同顏色。

●銷售廠商／田宮●220日圓～

### ■田宮琺瑯漆溶劑

田宮琺瑯漆溶劑特大（X-20 250ml）
●銷售廠商／田宮●770日圓

### ■保護漆／透明漆

這是一種噴塗在塗裝表面的透明塗料，藉此保護表面或調整光澤度，分別有「光澤」、「半光澤」和「消光」3種類型，基本上重機的塗裝使用「光澤」的類型。

Mr. HOBBY高級水性透明保護漆〈光澤〉（噴罐型）
●銷售廠商／GSI Creos●660日圓

Mr. COLOR GX油性亮光超級透明保護漆II
●銷售廠商／GSI Creos
●220日圓

---

### ■水貼膠／強力水貼軟化劑／水貼黏貼軟化劑

這是有助於黏貼水貼的用品。「水貼膠」一如其名，是將水貼牢牢黏住的黏膠。「強力水貼軟化劑」是能軟化水貼，使其易於服貼在弧面或凹面的軟化劑。而「水貼黏貼軟化劑」是含有軟化劑，又含有黏著劑的類型（就是也有添加軟化劑的水貼膠）。視作業需求，各有其適用之處。

水貼膠
●銷售廠商／田宮
●374日圓

強力水貼軟化劑
●銷售廠商／GSI Creos●220日圓

水貼黏貼軟化劑
●銷售廠商／GSI Creos●275日圓

### ■研磨劑

這是一種膏狀研磨劑，用柔軟的布料沾取後，在經過透明塗層處理的修飾表面打磨，就可以產生光澤。

模型拋光陶瓷超細微粒極細研磨劑
●銷售廠商／長谷川
●1320日圓

# 噴筆相關的基礎知識

本書基本上都使用噴筆塗裝。用噴罐塗裝雖然也很方便，但是為了提升水準，還是需要使用噴筆。本篇將介紹噴筆相關的基礎知識。

## 這些是噴筆塗裝時必備的 3 件套組

噴筆塗裝時需要這 3 件工具，分別是將塗料放入漆杯後噴塗的「噴筆」，將空氣加壓送出高壓空氣的「空壓機」，以及可以吸收承接噴霧塗料的「塗裝抽風箱」，這是最基本的套組。雖然也可使用專用噴罐代替空壓機，但是為了持續供給穩定的氣壓，空壓機依舊是必備的工具。不論哪一項都是單價較高的用品，本篇會盡量介紹主要大廠的好用商品，希望大家參考購買。由於價格高低落差極大，所以很可能會為了便宜卻買到不好使用的產品。

■噴筆

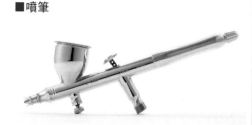

● PROCON BOY WA DOUBLE ACTION
PLATINUM 0.3 VER.2雙動式噴筆
● 銷售廠商／GSI・Creos
● 14630日圓

■空壓機

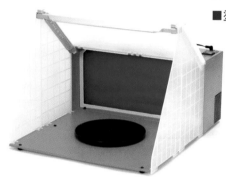

● 造形村AIR FORCE
● 銷售廠商／VOLKS ● 20900日圓

■塗裝抽風箱

● Red Cyclone L抽風箱
● 銷售廠商／AIRTEX
● 23650日圓

## 建議使用0.3mm的雙動式噴筆！

噴筆大致可分為兩種，分別是「雙動式噴筆」和「單動式噴筆」。雙動式噴筆在按下按鈕後會噴出空氣，接著拉動按鈕拉桿才會噴出塗料，噴筆需分兩階段操作。與其相對的就是單動式噴筆，屬於只要按下按鈕就會同時噴出空氣和塗料的設計結構。

而我們想要推薦大家使用的是雙動式噴筆。單動式噴筆雖然使用簡單，但是雙動式噴筆可以分別調節空氣噴出量和塗料量，在噴塗表現會有更多的可能性，而且在操作上也並不困難。

另外，市面上販售的噴筆有各種口徑大小。口徑是指噴出塗料的噴針粗細，基本的口徑為0.3mm，其他主要還有0.2mm、0.18mm、0.5mm等規格。噴針越細越能處理精密的作業，越粗越能噴塗出大範圍的面積。

建議大家第一支噴筆選擇最傳統的0.3mm規格。若太細，使用黏度較高的塗料就可能會發生塗料阻塞的情況，若太粗則不易處理較為精密的作業。因此請先使用0.3mm的規格，若真有需要再準備其他的口徑大小。

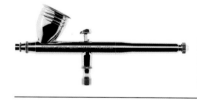

Spray Work HG噴筆
（漆杯一體型）
● 銷售廠商／田宮
● 13530日圓

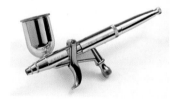

◀這是扳機式噴筆，為雙動式噴筆的衍生類型。將扳機拉至固定處就可噴出空氣，再往後拉可噴出塗料。可依照拉動的幅度控制塗料的用量。

造形村Pro模型C／PM-C
● 銷售廠商／VOLKS ● 13200日圓

## 稀釋濃度和氣壓設定

塗料的稀釋濃度和氣壓的調整都會大大影響塗裝效果。關於這個部分有一個通用的基準，不過其他大多依照個人喜好設定。

### 先以1：1的比例稀釋

塗料經過專用稀釋液稀釋後使用。塗料和稀釋液的比例通常為1：1～1：3。先試試以1：1的比例混合噴塗，視環境和情況再嘗試調整為1：2或1：3。

### 氣壓設定範圍大約為0.1～0.15MPa

▶氣壓一如其名，就是噴出的空氣壓力。空氣壓力表指針落在0.1～0.15MPa（兆帕）左右的位置，就是傳統作業時設定的壓力，所以大家可以以此為基準再找出自己喜歡使用的氣壓值。當然使用更強或更弱的氣壓都沒有錯。

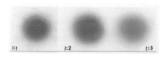

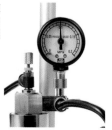

◀由左至右分別為1：1、1：2、1：3稀釋比例的噴塗樣本。稀釋得越淡，塗料就會越模糊，所以直到顯色要增加重複噴塗的次數。由於製作過程的關係，有時同一個零件可能需要經過多次噴塗，像這類情況建議以1：3的比例稀釋。

# 噴塗幾次才會顯色？

重機模型塗裝特別講究無色調不均的顯色表現。而在噴筆塗裝方面會運用兩種方法，一種是加強氣壓和塗料濃度、單次噴塗顯色的方法，一種是降低氣壓和塗料濃度、分2～3次噴塗顯色的方法。

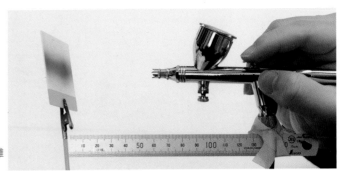

▶以1：1比例噴塗時，噴筆和噴塗處最好距離5cm左右，其實還算蠻近的距離。

## 單次噴塗時

單次噴塗上剛剛好的塗層量，塗料不會滴垂，並且從一邊一口氣塗至另一邊。若能單次噴塗完成，可以減少模型沾上灰塵的可能，也可以縮短塗裝的時間。

## 重複噴塗時

將稀釋後的塗料分2～3次噴塗，堆疊出塗層。相較之下，這是大家較常使用的方法，因為噴塗時可以慢慢觀察顯色狀況，讓人較為放心。

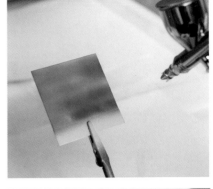

▶只噴塗一次，不但顏色不均，色調也不夠飽滿。

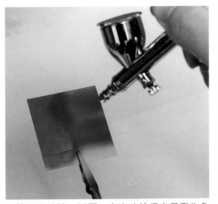

▲第2次噴塗。以同一方向噴塗很容易產生色調不均的情況，所以第一次若橫向噴塗，第二次則建議縱向噴塗。

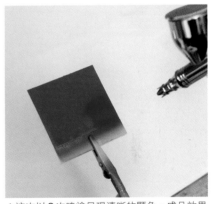

▲這次以2次噴塗呈現清晰的顯色。成品效果和單次噴塗的方法幾乎相同，所以請依照個人喜好選擇噴塗方法。

# 噴筆的基本清洗方法「漱洗」

更換塗料時，請用工具清潔劑透過噴筆「漱洗」，洗去使用過的塗料。噴嘴等地方若殘留塗料會大大影響後續的作業。

◀先將工具清潔劑倒入噴筆的漆杯。

◀工具清潔劑開始作用，使漆杯中的塗料浮起。

▲用手指堵住噴針護套前端後噴出空氣，空氣就會逆流，進而達到漱洗的目的。這時請不要用力按壓按鈕。

▲漱洗至一定程度後，用衛生紙擦除漆杯中變髒的清潔劑。

▲將底部殘留的清潔劑往衛生紙噴出，並且不斷重複這個操作，直到工具清潔劑變透明，漱洗作業即完成。

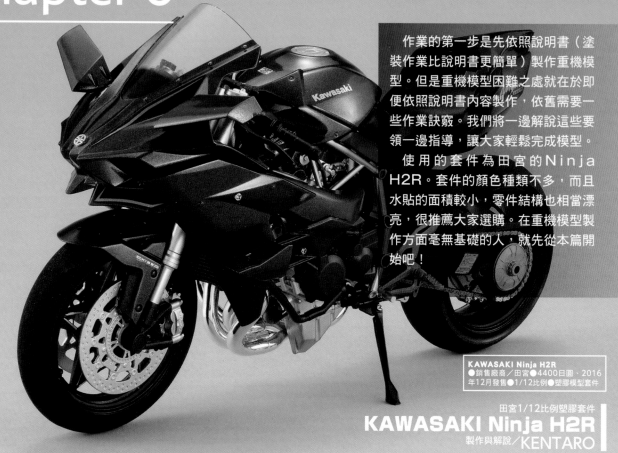

作業的第一步是先依照說明書（塗裝作業比說明書更簡單）製作重機模型。但是重機模型困難之處就在於即便依照說明書內容製作，依舊需要一些作業訣竅。我們將一邊解說這些要領一邊指導，讓大家輕鬆完成模型。

使用的套件為田宮的Ninja H2R。套件的顏色種類不多，而且水貼的面積較小，零件結構也相當漂亮，很推薦大家選購。在重機模型製作方面毫無基礎的人，就先從本篇開始吧！

KAWASAKI Ninja H2R
●銷售廠商／田宮●4400日圓、2016年12月發售●1/12比例●塑膠模型套件

田宮1/12比例塑膠套件
**KAWASAKI Ninja H2R**
製作與解說／KENTARO

---

## Point 1

### 這些是這次使用的顏色！

　這次為了盡量簡化塗裝，精減了塗料的數量。不過這輛重機原本使用的顏色就比較簡單，所以只使用這些塗料就可以完成相當漂亮的外觀。

▲準備的塗料包括Mr. COLOR半光澤黑色和銀色、Mr.金屬色的GX金屬黃綠色和不鏽鋼色、田宮小瓶壓克力漆的X-27透明紅、X-11鉻銀色、X-25透明綠，以及田宮噴漆的金屬黑。而其中的透明綠只是用來對照選色，實際上並未使用，所以其實只用了7種顏色塗裝。

## Point 2

### 運用不同的接著劑！

　這次使用的接著劑共3種，包括一般型和速乾流動型的田宮模型膠水，以及CA-089模型專用水性透明接著劑。請大家記得，一般型的田宮模型膠水用於基本的零件接合，速乾流動型的田宮模型膠水用於零件結合後從內側流入接合，而CA-089模型專用水性透明接著劑則便於透明或電鍍零件的接合。

◀本篇雖然沒有使用瞬間接著劑，不過如果完成後接合的零件位在較為醒目的位置時，例如經過分割的油箱或整流罩，則建議使用瞬間接著劑。

## Point 3

### 整片框架流道的塗裝。

　另外為了讓塗裝作業較為輕鬆，這裡請大膽將整片框架流道塗裝上色。田宮套件的零件結構相當優秀，湯口痕跡不太會出現在表面。若有在意的地方稍微用筆塗修飾即可。需要塗成其他顏色的地方，之後再個別處理。

▶主要的框架流道有這3片，這是集結了整流罩零件的框架流道。將原本的成型色塗成光澤黑色。這次使用田宮噴漆的金屬黑塗裝。

◀這是成型色為一般黑色的框架流道。一口氣全部噴塗成半光澤黑色。

▶銀色的零件框架流道。因為要將車架噴塗成金屬綠，湯口痕跡會太過明顯。只有這個部分先裁切下來個別塗裝，而框架流道的其他部分則塗上經典的8號銀色。

## ■ 零件裁切與湯口處理

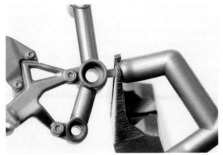

▲先用斜口鉗將零件從框架流道裁切下來。這時不要一次完整剪下湯口,而要一邊殘留一點湯口一邊慢慢裁切。

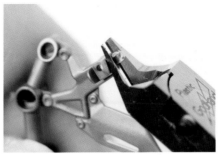

▲接著將斜口鉗靠近零件,剪斷剩餘的湯口。這種作法即是「二次裁切」,是為了防止零件裁切過多的失誤,並且避免發生零件受到加壓而損壞的風險。作業要領為不要急躁,細心處理。

▲尤其重機模型有些結構很難分辨出湯口和零件之間的分界。說明書上會標註注意事項,所以請留意這些備註事項。

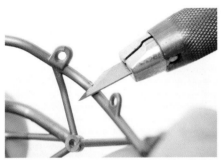

▲像附在管道等弧面的湯口,很難用斜口鉗裁切乾淨。請用筆刀削除殘留的湯口。裁切時請拿穩零件避免凹折,並且快速劃過刨削。

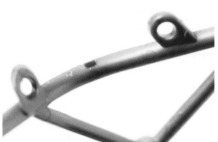

▲湯口處理至如圖示般乾淨即可。這是非常重要的作業,會影響成品的好壞。

▲接合修整後的零件。若要在尚未塗裝的階段將零件完全接合時,建議使用速乾流動型的接著劑。拿著零件時請注意,請勿讓手指觸碰到接合處,並且將接著劑瓶蓋刷抵住邊緣塗抹,就可以將零件接合得很整齊。

## ■ 一口氣完成基本塗裝

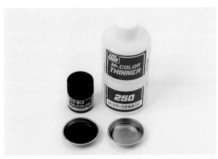

▲接著用噴筆在框架流道噴塗上半光澤黑色。先稀釋塗料,塗料和稀釋液以1:1的比例混合。

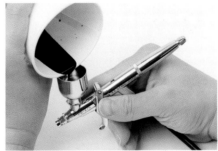

▲將塗料和稀釋液倒入紙杯中,並且充分攪拌均勻後再倒入噴筆中。先試著噴塗在塑膠片上,確認是否噴塗出漂亮的塗料色調。視情況可提高稀釋液的比例等,稍加調整。

▲這次為了簡化步驟,在零件尚未從框架流道裁切下時就一口氣噴塗上塗料。這個步驟的要領在於噴塗時噴筆要從正面、反面以及側面仔細噴塗,確保連框架流道陰影處等,各個細節都有上色。

▲接著噴塗上銀色。金屬色的塗料顆粒較粗,需要拿捏噴塗力道,所以先試塗確認色調狀況。請注意上色時要輕輕噴塗。

▲若要噴塗2次以上,要等前一次上色的塗料完全乾燥後再噴塗。另外,很重要的是要以360度轉動零件的方式噴塗,才能完整上色。

▲這時也要注意將整體塗滿顏色不要遺漏。但是如果噴塗力道過強,有時會造成塗料顆粒流動,而破壞塗裝的美觀,所以請盡量輕輕噴塗。若有未完整上色的部分則重複噴塗。

▲用噴漆塗上指定的顏色金屬黑。用力搖晃噴罐，搖勻罐中的塗料，讓塗料完整噴塗在框架流道上。如果一直按壓噴罐按鈕會過度噴塗，所以要有節奏的分多次按壓，以調節噴塗量。

▲車架部分另外以噴筆噴塗上色。車架要分別塗上銀色和金屬綠兩種顏色，先噴塗面積較少，容易遮蓋的銀色部分。只在後面末端噴塗銀色。

▲塗料完全乾燥後，先用遮蓋膠帶包覆保護，準備接著塗上金屬綠。只在顏色的交界處嚴密地貼上較細的遮蓋膠帶，其他部分用大塊的遮蓋膠帶包覆即可。

▲Ninja H2R的特色為金屬綠車架，所以這次為了找到最佳顏色，還比較考慮了2種顏色。一種是8號銀色和X-25透明綠重疊噴塗的糖果色調，另一種是Mr.金屬色的GX金屬黃綠色單一色。

▲簡單和實際車輛的照片對照比較，結果發現GX金屬黃綠色的色調較為適合，而選擇了這款塗料並且噴塗在整個車架。由於車架形狀複雜，所以轉動零件，仔細噴塗內側和側面以免有遺漏的部分。

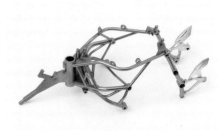

▲撕除遮蓋膠帶，車架呈現出亮銀色和金屬綠的漂亮配色。左側灰色部分是零件接合處，組裝後並不會外露，所以這邊並未塗色。

## ■ 引擎的組裝

▲基本塗裝暫時告一個段落，接著進入組裝作業。這是將連接用零件用速乾流動型接著劑接合的位置。

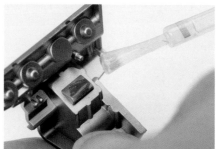

▲建議黏合已塗裝的零件或會顯露在外的部分，使用一般型的田宮模型膠水。接著劑一定會溶化塗層，所以調節用量，不要讓接著劑從零件縫隙溢出。輕輕塗在接合表面即可。

▲蓋上零件後就靜置到固定不動。塗抹接著劑之前，先稍微組裝零件，確認彼此的接合點，就可以在恰當的位置塗上適量的接著劑。

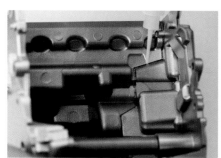

▲若要如圖示讓零件完全密合，或接合面較長而有明顯段差時，建議使用速乾流動型接著劑。將接著劑沿著接合面塗抹，並且從內側塗抹以免表面塗料受到溶蝕。

▲套件中有部分零件有隱藏式湯口。因為接合面殘留湯口痕跡，若直接接合零件會浮起而無法密合，所以要將湯口削除乾淨。

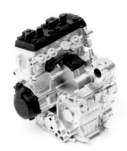

▲將曾是平面的零件組裝後，就出現汽缸本體的形狀。這裡最需要注意的就是不要塗抹太多的接著劑。

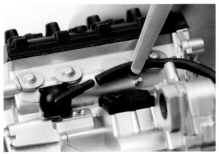

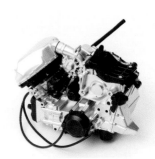

▲接著還要處理電纜線和軟管的配線。將附件中的管件放在說明書的導線上,對齊所需長度後用斜口鉗或筆刀裁斷。

▲將管件插入插銷,由於這是較為精細的作業,請使用鑷子作業。插入管件時建議稍微出力,並且等零件的接著劑完全乾燥後再作業,避免零件位移。

▲管件接合後,大幅提升了機械感。由於一開始已經完成塗裝,所以外觀的完整度極佳,讓人更有製作的動力。

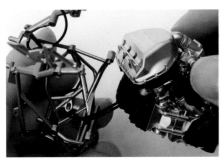

▲將引擎放在車架。先讓電纜線穿過車架間隙,接著一邊確認引擎的朝向一邊滑動嵌入。即便有塗層仍可滑動嵌入,所以不須用力。

▲用螺絲固定車架和引擎。螺絲又小又容易滾動,所以請小心不要遺失。或許從照片不是很容易看清,在袋子的一邊剪出 L 型切口,就很容易只取出所需的螺絲。

▲用附件中的精密螺絲起子稍微壓住螺絲轉動。不需要太用力,若無法再轉動就表示已經鎖緊固定。若繼續用力鎖緊,很可能會損壞塑膠零件。

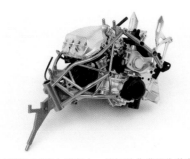

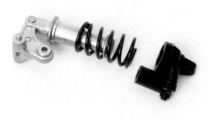

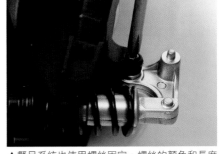

▲引擎已固定在車架上。這裡的作業因為物件形狀複雜,所以難以掌握正確的位置和安裝的方法。重點就在於不使用蠻力,也不要焦急,慢慢作業即可。

▲接著製作懸吊系統。因為套件附有金屬彈簧,所以將彈簧套入零件之間接合。雖然在實際車輛中為可動零件,但是這組套件僅為展示用,所以必須牢牢固定。

▲懸吊系統也使用螺絲固定。螺絲的顏色和長度各異,若使用錯誤會無法順理組裝,所以請仔細閱讀說明書。

## ■ 需要分色塗裝的地方

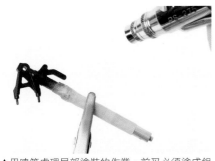

▲用噴筆處理局部塗裝的作業。前叉必須塗成銀色和黑色兩種顏色。在塗裝框架流道時已經完成銀色塗裝,所以只要在表面貼上遮蓋膠帶,再噴塗半光澤黑色即可。

▲鏈條和鏈輪也要塗成不同的顏色。這部分的顏色交界處雖然有點交錯複雜,但可以用一種「簡單沿著輪廓」的方法。先貼上遮蓋膠帶,接著在交界處用力按壓出形狀。

▲然後只要用銳利的筆刀劃過這條交界即可。作業的重點就在於用力按壓膠帶使交界輪廓明顯,以及將筆刀更換成鋒利的刀片。接著只要沿著交界劃出輪廓,就可以割開遮蓋膠帶。

▲只要撕除不必要的遮蓋膠帶，就完成遮蓋作業。相較於仔細嚴密地黏貼遮蓋膠帶，簡單沿著輪廓即可完成遮蓋作業，請大家一定要試試看。

▲鏈條的顏色改成不同於經典的8號銀色，塗上金屬色的不鏽鋼色。不鏽鋼色是帶點紅色調的銀色，是經過摩擦就會稍微提升光澤的塗料，相當有趣。即便同樣屬於銀色調，若懂得應用就會讓色彩更豐富。

▲撕除遮蓋膠帶就會呈現如圖示的塗裝色彩。要非常仔細看才會發現銀色塗超出邊界的地方，但是屬於完全不需要介意的程度，可說是完成相當漂亮的分色塗裝。

▲尾燈的部分必須保留透明的部分並且分別塗上黑色和透明紅。為了先塗面積較小的黑色而將整體用遮蓋膠帶包覆。

▲噴塗上半光澤黑色。在噴塗透明零件時，只噴塗一次塗料會有透光的問題，所以要多次重疊噴塗，直到光線照射也不會透光，並且呈現清晰的黑色後才塗其他顏色。

▲這次要遮蓋塗好的黑色部分，並且只露出左右要塗成透明紅的部分。如果在前面就依照顏色分別遮蓋，這時就可只撕除透明紅色部分，方便現在的作業。

▲同樣在噴塗透明紅時，只噴塗一次顏色會過於淡薄，所以要多次噴塗。除了從正面噴塗之外，也要從左邊和右邊噴塗，並且確認零件已經有明顯的紅色調。但是請注意不要從背面噴塗。

▲這是將塗裝好的尾燈零件和電鍍的內側零件結合的樣子。因為分色塗裝的作業，呈現相當逼真的外觀。雖然較為費工，但是也讓零件呈現理想的模樣，請大家一定要好好處理這道作業。

## ■ 電鍍零件的處理

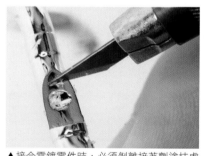

▲接合電鍍零件時，必須剝離接著劑塗抹處的電鍍薄膜。將筆刀往橫向移動，刮除表面電鍍層。

▲刮除接合面的電鍍層後，塗上接著劑並且接合零件。若接合面刮除過度，表面會變得粗糙，反而變得不容易接合，所以輕輕刮除表面即可。另外，若零件會偏移，就用遮蓋膠帶暫時固定。

▲因為還要接合消音器的零件，所以也要刮去這個零件的電鍍層。這裡使用砂紙處理。以600號砂紙輕輕打磨斷面即可。

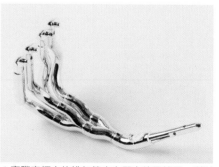

▲實際車輛中的排氣管也有閃亮的電鍍層，所以將這個電鍍零件直接嵌合即可。由於很難利用塗裝重現電鍍的質感，所以有電鍍零件，作業就輕鬆多了。

## ■ 輪胎的組裝

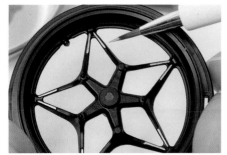

▲處理輪框部分的塗裝時，用筆塗塗上鉻銀色琺瑯漆。琺瑯漆塗料的特色是較難影響硝基漆塗料的底漆，很容易重疊塗色。

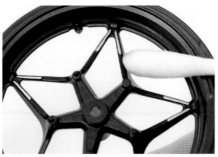

▲琺瑯漆塗料即使塗超出界線也很容易修改，方便作業。像這裡的輪框分色塗裝作業，就特別容易塗超出界線，但是只要使用專用溶劑就可簡單清除。

▲將棉花棒沾滿溶劑，輕輕塗抹擦除。琺瑯漆塗料很適合用於細節部分的塗裝，若事先準備各種顏色就很方便作業。

▲輪胎中央會有像刻紋般分模線，所以要去除這些分模線。推薦大家使用神之手海綿砂紙的120號。只要摩擦就可去除分模線，因為會磨出很多碎屑，所以建議事先在下方準備一個箱子承接。

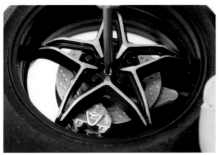

▲將輪胎安裝在輪框上，鎖上車軸螺絲後，輪胎組件即完成。

## ■ 最終組裝

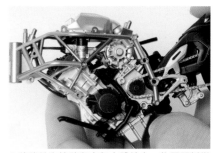

▲將後輪和搖臂與車架本體結合。位置關係變得複雜，但是鏈條的走向很容易分辨，所以只要先安裝好鏈條，搖臂也自然就定位，接著再鎖上螺絲固定。

▲將電鍍零件嵌入此處，接合時建議使用施敏打硬的CA-089模型專用水性透明接著劑。這款接著劑的黏度高，最重要的是接合後會變成漂亮的透明色。而且也可牢牢接合電鍍零件，所以是接合這類大面積電鍍零件的必備用品。

▲由於CA-089模型專用水性透明接著劑完全乾燥需要一段時間，所以接合後請不要觸碰，待其牢固。在等待的期間鎖上消音器底座的螺絲。

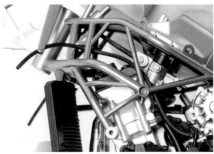

▲在安裝前叉之前，先將管件從車架拉出。説明書上都有一一指示電纜線的佈線走向，所以請別忘了參照説明書處理。

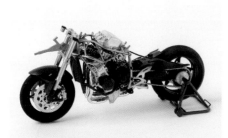

▲前叉安裝完成的樣子。終於漸漸有了重機的雛型。

▲將電纜線連接在安裝於把手底座的零件。這裡也要事先牢牢接合底座零件，以便零件受電纜線按壓都不會晃動。

▲原則上速乾流動型接著劑的用法是將接著劑流入零件接合的位置，不過這裡介紹例外的用法。這使用於握把的安裝，就是用瓶蓋刷輕輕刷過安裝的位置。

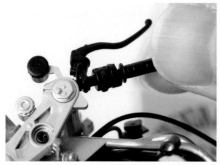

▲接著插入握把。這裡若使用一般的接著劑,不但黏度過高而且很難薄塗,而且插入握把時,接著劑很可能會擠壓溢出,因此建議使用黏度較低的流動型接著劑。

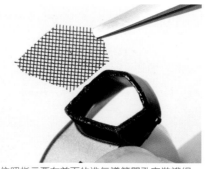

▲依照指示要在前面的進氣導管開孔安裝護網。用一般型田宮模型膠水薄塗在導管邊緣後貼上護網。由於接合面積較小,所以要等候一段時間讓接著劑完全乾燥。

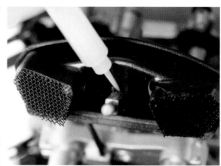

▲依照指示接合進氣導管。將進氣導管完全插入車架的基底,並且塗抹速乾流動型接著劑,使其牢固接合。因為要和接下來安裝的側邊零件完美接合,所以建議先試組以了解位置關係。

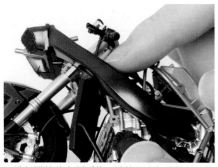

▲進氣導管往左側延伸,連接至空氣濾清器。接合位置要使進氣導管完美嵌合在剛才已接合的前方零件,與空氣濾清器之間。

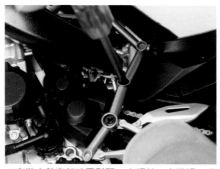

▲安裝坐墊車架時需鬆開一次螺絲。安裝過一次螺絲後,零件就會有螺紋牙的痕跡,不須施加力道也能順利鎖緊。

### ■ 水貼黏貼

▲接著黏貼水貼。先分別裁切下需要的部分。要領是靠近零件邊緣的黏貼部分,盡量裁去多餘留白的部分。

▲將裁切下的水貼浸泡在水中。若是全新的水貼,只要稍微浸泡水中水貼就會自然浮起。相反的,若浸泡太久黏膠會流失,所以大概涮幾下即可。

▲快的話,大概30秒左右貼紙就會從背紙浮起。若用手指稍微觸碰,貼紙會從背紙浮起,再將水貼移至靠近黏貼的位置。建議夾在水貼中間的位置。

▲將水貼從背紙移至模型。移動時盡量選擇避免大幅移動的方向,例如長條狀的水貼就往橫向移動。

▲這輛H2R有兩片綠色線條貼在整流罩的接縫處。水貼移至既定位置後,用棉花棒吸除水分。這張照片中是希望將水貼再稍微移至邊緣,但是水貼的邊緣有透明邊框,所以有點難調整成希望的樣子。

▲要領在於裁切時若能再貼近水貼邊緣就好了……。但是之後只要使用田宮MARK FIT等軟化水貼的用品,就可以重新黏貼,所以不需太在意並且繼續作業。

▲上下長條狀水貼黏貼完成的樣子。之後用棉花棒如蓋章般點壓,吸除水分並且擠出空氣,讓水貼更加服貼。

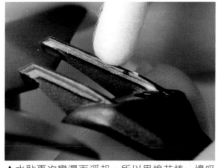

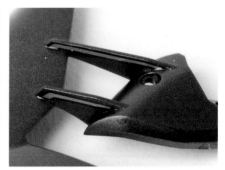

▲為了讓水貼更加服貼，使用田宮MARK FIT水貼軟化劑。這是讓水貼軟化的用品，甚至可以讓水貼緊密貼合在刻紋間隙。先塗在水貼的表面。

▲水貼再次變濕而浮起，所以用棉花棒一邊吸去水分一邊移動至更靠近邊緣的位置。超出的透明邊框只要沿著邊緣彎摺，就可以和零件緊密黏貼。

▲這樣就可以將水貼更靠近整流罩。使用田宮MARK FIT水貼軟化劑後，水貼會變得柔軟，所以請注意不要頻頻觸摸。

▲最後為了保護水貼並且讓表面呈現光澤，噴塗上光澤透明保護漆修飾。這次使用高級水性光澤透明保護漆，噴塗在整流罩零件。相較於硝基漆噴罐，在稍微遠一點的位置輕輕完整噴塗。

▲最後要介紹套件附的電鑄銘版貼紙。這是讓品牌和車名標誌更加閃亮的貼紙。照片中是利用廢棄零件練習的樣子。先分別裁切後，將貼紙放在想要黏貼的位置。

▲用稍微有點硬的工具（這次用筆刀的尾端）稍微仔細摩擦整張貼紙後，慢慢撕除表面的薄膜。若無法轉貼成功，再次按壓摩擦。這樣就轉貼成功了。這是為成品增添質感的最佳貼紙。

　　一步步依照說明書製作的田宮Ninja H2R重機模型完成。塗裝超級簡單，只透過分色塗裝和搶眼的金屬綠車架，完成非常漂亮的外觀。另外製作時間為兩天，只要專注投入，很有可能在一個週末就完成。套件本身的品質極佳，很容易讓人充滿成就感，非常推薦第一次製作的人使用這款套件。

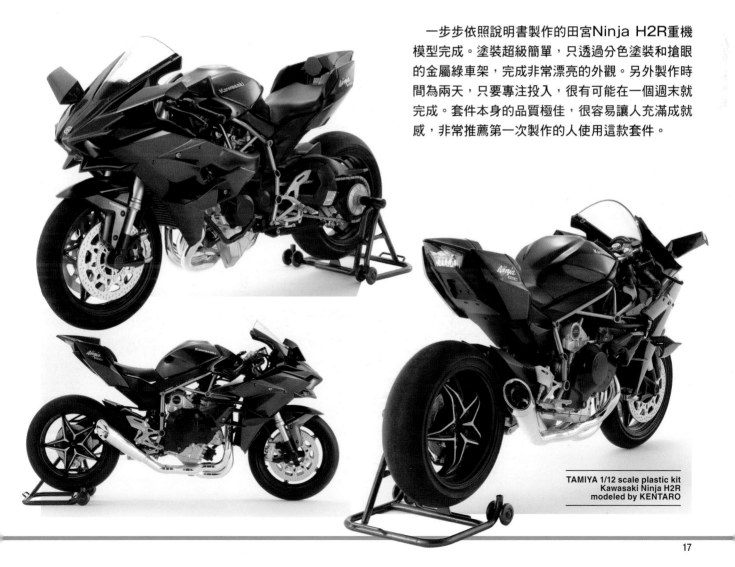

TAMIYA 1/12 scale plastic kit
Kawasaki Ninja H2R
modeled by KENTARO

# Chapter 1

## 簡單加工，增添亮點！

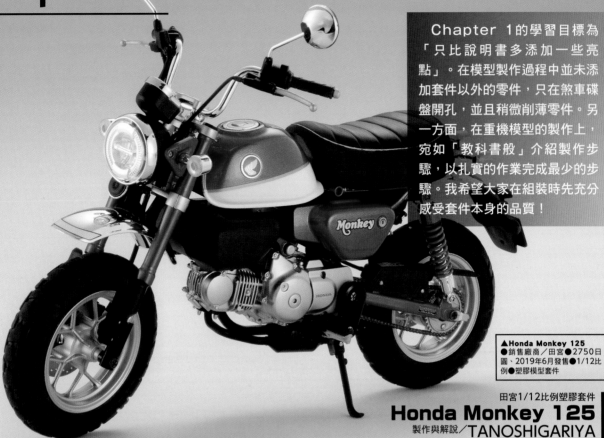

Chapter 1的學習目標為「只比說明書多添加一些亮點」。在模型製作過程中並未添加套件以外的零件，只在煞車碟盤開孔，並且稍微削薄零件。另一方面，在重機模型的製作上，宛如「教科書般」介紹製作步驟，以扎實的作業完成最少的步驟。我希望大家在組裝時先充分感受套件本身的品質！

▲Honda Monkey 125
●銷售廠商／田宮●2750日圓、2019年6月發售●1/12比例●塑膠模型套件

田宮1/12比例塑膠套件
### Honda Monkey 125
製作與解說／TANOSHIGARIYA

---

## Point 1

### 製作時要留意作業效率

在一般的認知中，重機模型的製作門檻似乎很高，而其中一個理由莫過於製作步驟繁雜。畢竟重機這款交通工具本身就是由材質不同的各種零件組裝構成，在模型製作時也會有很複雜的步驟，時而組裝、時而塗裝，這邊的顏色和那裡的顏色也不相同，做到一半就想打退堂鼓的情況也不少。

這次介紹的流程著重在「可一次組裝的部分就全部組裝」和「可一次塗裝的部分就全部塗裝」，作法與說明書稍有出入，但是或許可讓大家在製作上輕鬆一些。製作步驟的考量關係到套件構造的理解，所以希望大家都能試做看看。

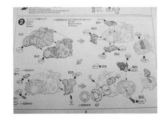

## Point 2

### 表面處理的作業

大家在製作重機模型時會希望成品能更貼近實際車輛。倘若成品還殘留著模型特有的「接合線」或「分模線」，就會瞬間削弱了微縮模型的逼真感。為了避免這樣的情況發生，首先要透過表面處理，細心去除這些明顯的痕跡。

▲尤其這組套件油箱在正中央接合，一定會產生接合線，這些部分都要仔細地處理。

▲前叉等零件上會有「分模線」，也就是塑膠成型時產生的縱向條紋，所以要用筆刀輕輕橫向滑過刨削撫平。刮除時會有聲音，由此可知分模線正被刮除中。

---

## Point 3

### 用模型蠟拋光

田宮模型蠟不像模型研磨劑在表面「打磨」拋光，而是在表面「塗抹」拋光的材料。非常容易使用，尤其沒有風險，既可以使模型產生光澤又可以保護表面，請大家一定要試用看看。

◀將少量的模型蠟倒在附件的研磨布或柔軟的布料。

◀將其塗抹在模型表面，輕輕擦拭即完成。請用於輪胎或有透明塗層的模型表面。

## ■ 事前準備

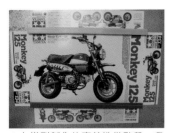

▲在模型製作的事前準備階段，我會先將套件的包裝盒割開攤平，並且貼在我看得到的位置。這樣方便我確認成品的外觀和塗色，減少錯誤的發生。

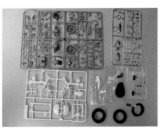

▲從包裝袋中取出所有的零件並排。這時要先仔細確認零件是否有破損。

▲閱讀說明，掌握成品的整體樣貌。倘若依照說明書的步驟，流程就會是以車架為起始點，處理零件以及處理安裝部分，再接著安裝……但是本篇希望的製作流程是，盡量在一開始處理可組裝成一個單位的零件，並且一次完成塗裝後再彙整組裝。

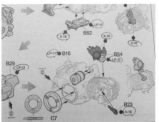

▲零件可組裝成一個單位的判斷基準為，「是否會阻礙組裝？」和「塗裝顏色是否相同？」建議在一開始就確認說明書塗裝指示的顏色編號，並且用不同顏色在不同色系標註記號。例如這次用藍色畫圈標註銀色系的顏色、用黑色畫圈標註黑色系的顏色。

## ■ 基本組裝

▲例如引擎全部都是銀色，不需要塗成不同顏色，所以可以當成同一單位處理。因此先裁切下引擎的零件。

▲這些是裁切好的引擎零件。請先小心處理隱藏湯口。接著仔細看會發現用於定位的定位孔似乎變成突出的插銷，而產生些微的段差。

▲因此為了保險起見，將砂紙貼在平板上後，將零件放置其上修整安裝面。

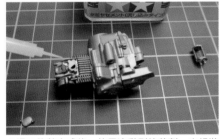

▲湯口修整完成後，使用流動型接著劑一次組裝完成。套件設計的精密度高，零件也不易安裝錯誤，所以漸漸有了雛型。

▲零件之間的接合度高，瞬間組裝成型。下面未組裝的零件是發動引擎時，要轉動引擎的啟動馬達，為了方便塗裝，只有這個零件稍後組裝，所以分開處理。

▲油箱也可以在一開始組裝，所以先接合成型。接合外部零件時建議使用瞬間接著劑，因為塗抹後不會產生凹痕，可以避免之後形成明顯的接合線。

▲使用瞬間接著劑的好處多多，不但接合力強，一下子就會固定，也不會產生凹痕，不過有時會因為承受力道的大小而有剝離的可能。因此先在背面貼上薄薄的長條狀塑膠板，提升接合強度。由於之後會統一修整接合線，所以先進入下一道作業。

▲這些是和後輪相接的搖臂。這些也可以先全部組裝在一起。

▲搖臂也組裝成同一單位的樣子。因為車架的形狀複雜，所以請須注意不要忘記處理湯口，也不要失誤剪去電線插入口。

▲因為接著劑已經完全乾燥，接下來就要修整接合線和分模線。位在明顯處的零件包括油箱、搖臂和車架的一部分。因為接合狀況良好，所以不需要使用補土，只要用600號的打磨棒打模即可。

▲閱讀過說明書後，這些零件都可先組裝成型。盡量先組裝成一個單位，也比較不容易發生零件遺失的狀況，框架流道的零件也逐步減少，讓人感受到製作進度。

▲這次直接使用電鍍零件。因為不希望在試組或處理湯口時損壞零件，為了以防萬一，先塗上遮蓋液比較讓人放心。

▲雖然是很細微的訣竅，不過建議將附件螺絲先吸附在磁鐵上，就可以避免遺失，還可以增強螺絲原有的一點點磁力，方便之後吸附在螺絲起子上。

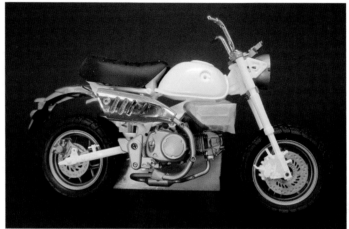

▲主要零件都組裝成一個單位，先試組在一起，確認前後輪胎的干擾狀況，並排在這個步驟在最後組裝時就可以順利鎖上螺絲。另外，這時也先鎖上螺紋牙痕的痕跡，最後就可以避免發生過度施力，使螺絲起子偏移，而誤傷塗層的悲劇。

## ■ 添加亮點的作業

▲由於實際車輛的煞車碟盤會有開孔，所以重現於零件上。因為模型上已經有明顯的刻紋，所以只要用手鑽依照形狀鑽孔即可，既簡單又有很好的效果。即便有些開孔的位置稍有偏移也可以用煞車卡鉗遮掩。

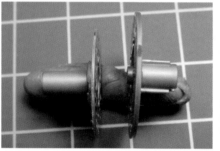

▲趁開孔的時候，將煞車碟盤削薄。不需要整片削薄，只要在背面的稜線部分斜斜削切就會看起來變薄。這個作法既簡單又有很好的效果。

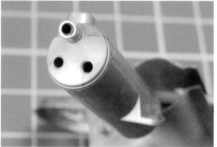

▲消音器的出口部分也先削薄。

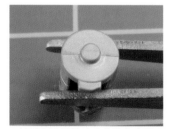

▲這是組裝引擎時未安裝的啟動馬達。一如所見，這個零件的中央有一條分模線穿過。若要處理這條分模線，突起塊狀既影響作業又很不好處理。

▲因此先切除這塊圓形塊狀，再分別修整剪下的塊狀和零件上的分模線。乍看麻煩，但是變成平面，所以變得相當容易處理。其實置之不理也沒關係。

▲將分別修整好的零件接合後，分模線的修整即完成。

▲因為持續組裝成一個單位，框架流道所剩的零件少了許多，也沒有細小零件以及會弄錯左右位置的零件，所以剪下框架流道上的所有零件，並且經過表面處理。只要輕輕用筆刀刨削，再用海綿砂紙或砂紙修整即可。

■ 塗裝

  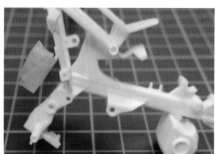

▲因為所有零件都已經處理完成,在塗裝之前先用清潔劑去除刨削碎屑和手觸碰留下的汙垢。在100日圓購買的刮鬍起泡刷為豬毛,彈性極佳又可以刷到隙縫,相當好用。準備大小兩個濾網,將零件放在較小的濾網中清洗較保險。

▲所有零件的塗裝準備已經完成,終於要進入塗裝階段。大部分的零件都用GSI Creos黑色液態補土1500打底,視其所在位置,有些零件經過打底即完成塗裝。只有用車身顏色塗色的零件(照片右下方)使用灰色的液態補土1500。

▲根據說明書的內容指示,在噴塗液態補土之前,車架的部分要塗上白色。這個部分是啟動後輪煞車的儲油槽零件,在實際車輛中為半透明樹脂製的裝置,以便確認剩餘油量。這次打算運用白色成型色,所以先用遮蓋膠帶遮蓋。

▲另外,油箱會在最後才接合上標誌和油箱蓋口,而考慮到後續的塗裝作業,有可能因為厚塗上色使零件無法順利嵌合。為了避免發生這類情況,所以先貼上遮蓋膠帶。

▲噴塗上黑色液態補土。剛好形成半光澤的色調,要塗成半光澤黑色的零件塗裝就此完成。需要有光澤的零件,和有消光塗裝指示的零件,都於後續個別作業上色。

▲接著是銀色零件的塗裝。雖然說明書上指定的顏色只有一種,但是這次使用了兩種顏色,分別是8號的銀色和超亮銀2,試著表現透過塗裝和金屬材質本身呈現出的銀色差異。

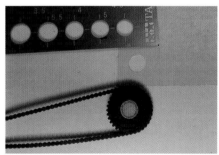  

▲鏈條部分只有中心部分為黑色,所以必須用製圖模板將遮蓋膠帶裁成圓形後貼在中心部分。

▲稍微有點費工。利用分色塗裝,試著重現煞車碟盤使用過的痕跡。首先塗上超亮銀2後,用遮蓋膠帶遮蓋煞車來令片覆蓋的外圈和最內圈的ABS輪速感應盤縫隙。

▲噴塗上8號銀色塗料後撕除遮蓋膠帶,一如照片所示,煞車碟盤就呈現出使用過的感覺。

 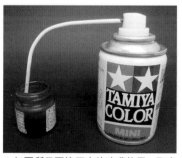 

▲車身指定是以噴罐塗裝。雖然是使用田宮純金屬紅噴罐塗裝,但是若是小型套件,建議將噴罐塗料移至噴筆塗裝。要從噴罐取出塗料時,可以使用實際車輛煞車零件清潔劑的噴嘴。每家廠商的噴嘴規格不同,有的噴嘴無法套用,若有可以套用的噴嘴,就可以將塗料從噴罐取出使用而不會外漏。

▲如圖所示更換原本的噴嘴使用。取出的塗料中會溶入一些碎屑,所以不要蓋上瓶蓋稍微放置一陣子。若插入攪拌棒拌勻都沒有起泡就可以使用。

▲接著是油箱的塗裝。白色部分使用蓋亞gaia塗料EX系列的白色,並且用稀釋液稀釋塗料。先以1:1的比例混合試著噴塗,之後再視稀釋程度調整。

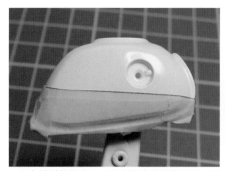

▲白色塗料乾燥後，貼上套件附的遮蓋貼紙，準備第二個顏色的塗裝。若能毫不猶豫一下子割開遮蓋貼紙的話，就可以割得很漂亮。不過這輛Monkey的顏色交界貼有銀線水貼，所以也不需要太緊張。

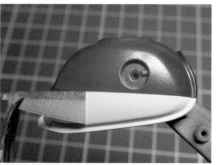

▲塗上田宮純金屬紅噴漆之後，撕除遮蓋貼紙。依照套件附的製作指南，請在塗料完全乾燥之前撕除遮蓋貼紙。雖然視環境而定，不過上色後大約5分鐘即可撕除。撕除時若如圖示般沿著顏色交界一直線撕開，就會呈現很漂亮的塗裝效果。

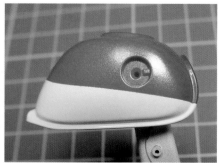

▲順利完成油箱的塗裝。這時可靜置一段時間或放入乾燥機直到塗料完全乾燥。

▲之後會在交界線貼上水貼，不過如照片所示，若直接貼上水貼，水貼表面會有明顯的塗裝交界線。這裡需要先噴塗上光澤透明保護漆，消除表面的段差。為了以防萬一，再次在車身標誌部分貼上遮蓋膠帶。

▲若是較大的零件，只要在段差周圍噴塗透明保護漆即可，但是這次的油箱較小，所以噴塗在整個零件。大概噴塗3次並且等乾燥後，使用田宮海綿砂紙2000號和3000號削除段差，並且調整整體的光澤度，撕除車身標誌部分的遮蓋膠帶後，再噴塗約2次的透明保護漆修飾。

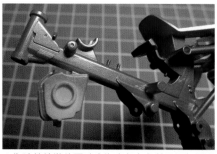

▲為油箱塗裝的同時也為車架上色並且添加透明塗層。車架的形狀複雜，必須從各個角度多次噴上塗料。比起一般的零件，為這類零件上色時，塗料要稀釋得更薄。透明保護漆也要經過稀釋，在本次範例中將透明保護漆稀釋到快要滴垂的程度後，再一口氣噴塗並等待乾燥，而且只在顯眼的部分，用田宮海綿砂紙3000號打磨一次，去除塗裝中沾附的灰塵碎屑。接著再次大量噴塗稀釋後的透明保護漆加以修飾。

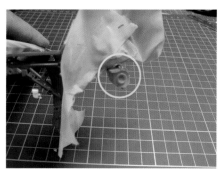

▲車架的這個部分依照塗裝指示為黑色，所以用噴筆塗裝。從近距離慢慢上色，只要小心噴筆朝向就不需要整個零件貼上遮蓋膠帶，大概黏貼成圖示的範圍即可。

▲遮蓋作業順利，成功完成塗裝。這個部分依照說明書指示應該為半光澤黑色的塗裝，但是試著塗上近似實際車輛的深灰色。

▲前叉部分依照指示先塗上銀色後塗上透明紅，形成糖果漆色調。這裡使用了GSI Creos透明胭脂紅。深邃美麗的紅色可以運用在各種場景。

▲因為車尾燈罩和車後反光片也要塗成紅色，所以為前叉上色時，也順便使用胭脂紅為這些地方上色。請在一開始就掌握可以統一上色的部分。

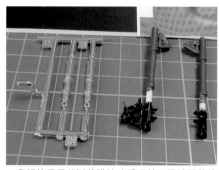

▲我想使用長谷川薄膜貼片重現前叉電鍍零件塗成黑色的部分，以及實際車輛中也經過電鍍的內管。只要貼上這個貼紙就會產生塗裝難以呈現的光澤，所以可以運用在各種情況。

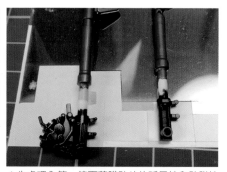

▲先處理內管。鏡面薄膜貼片的延展性和貼附性具佳，但是若在黏貼後裁切，就會不小心延展而很難貼得漂亮。因此先用遮蓋膠帶包覆要黏貼的部分，測量要裁切的外圈周圍和寬度後，再裁切出恰到好處的大小，這樣較能順利作業。

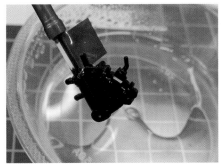

▲薄膜貼片的黏著力超強很難重新黏貼，所以先沾水再黏貼，降低黏度後會比較容易操作。水分乾燥後就會牢牢貼附，所以不需要擔心之後會剝離。

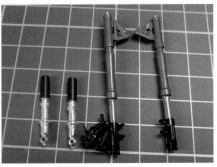

▲消光黑的部分同樣黏貼完畢。若想在電鍍部分塗裝需要先塗上底漆，較為費工，但是若有薄膜貼片，只要黏貼即完成，相當輕鬆。

▲為後輪懸吊系統的彈簧線圈塗裝。這裡使用金屬製品，所以最好先塗上金屬底漆後再上色。塗色時將彈簧線圈黏貼在雙面膠上固定。

▲接著在塗裝完成的零件，塗上不同的細節顏色。方便這時作業的塗料正是麥克筆。在每個零件的螺絲刻紋上色，就會呈現不同的質地，大大提升了資訊量。

▲使用麥克筆上色，連喇叭外圈也瞬間完成塗裝。

▲其他細節部分用筆塗上色。握把和踏板的橡膠部分塗成橡膠黑。鏈條以類似漬洗的方式，刷洗上稀釋後的槍鐵色。用鋁銀色在煞車、離合器和握把末端不是用塗上，而是沾點上較多的塗料量，就可以順利上色。

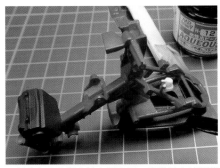

▲最後在坐墊部分塗上消光黑。這邊是會被遮蓋看不見的部分，所以可以用筆塗。使用的塗料為GSI Creos環保新水性Mr. Color塗料，塗層強，乾燥快速，即便畫出邊界也好擦除，是擁有很多優點的塗料。

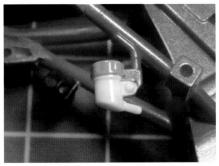

▲用遮蓋膠帶保留了後煞車儲油槽原本的成型色，維持原本色調也可以，不過用筆塗塗上透明黃，會讓人覺得油槽中有煞車油的感覺。蓋子部分也用筆塗塗上灰色。

▲除了令人擔心產生傷痕的電鍍零件和透明零件之外，其他零件的塗裝都已經完成。接著就依照說明書的順序從頭開始組裝。這樣的作法雖然輕鬆，但相對地接下來的組裝成敗通常會大大影響成品，所以要小心作業。

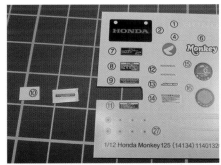

▲在這個階段先貼上車架和導鍊器的警告標籤。盡量裁去水貼周圍的透明邊框後黏貼，就會很像真的標籤貼紙。

## 組裝和修飾

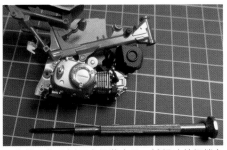

▲終於要依照說明書組裝車子。試組時曾經鎖上螺絲，所以不需要使用太大的力道。若有精密螺絲起子就很方便作業。

▲依照指示需要在安裝車尾反光片的位置塗上銀色，但這裡想營造閃亮的樣子，所以貼上鏡面薄膜貼片。

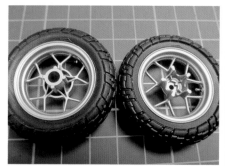

▲輪框上有為輪胎打氣的氣閥零件，這裡也要用筆塗塗上不同的顏色。接著安裝上分模線削除後的輪胎即完成。請注意輪胎的轉向，不要裝錯。

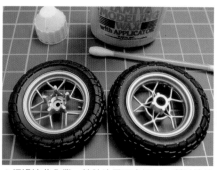

▲經過這些作業，輪胎沾了不少汙垢，所以塗抹上田宮模型蠟去除髒汙。只要塗上這款模型蠟，還可以避免之後沾染髒汙和灰塵，所以若沒有黏貼輪胎水貼的指示，事先塗抹就能方便作業。

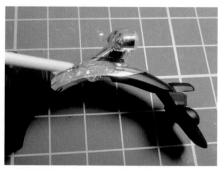

▲後擋泥板也組裝完成，所以安裝在車架，不過要先撕除之前為了避免損傷電鍍零件塗上的遮蓋液。使用的工具為斜切後的棉花棒棒軸。因為不容易使零件受損，所以推薦大家使用。

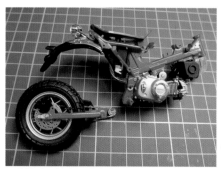

▲後輪胎周邊也組裝完成，接著和車架合體。至此組裝步驟已完成大約一半，漸漸有了重機的雛型。

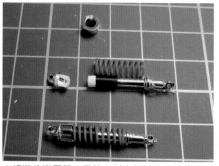

▲組裝後避震器。用筆刀削去剝離接合處的電鍍層，再用一般型田宮模型膠水緊緊黏接。在前面作業中黏貼的黑色薄膜貼片黏貼到接合處，所以連同電鍍層一起剝離。

▲套件的電鍍零件湯口幾乎看不見，但是避震零件的湯口部分，電鍍層的剝離有點明顯，因此這裡貼上切成長條狀的鏡面薄膜貼片。相較只黏貼電鍍層剝離的部分，連同周圍也大範圍的黏貼，整體較為自然，使電鍍層的剝離變得較不明顯。

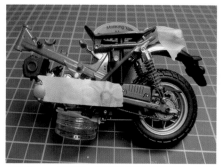

▲零件一一組裝後，重機的雛型漸漸出現。另外也已安裝了煞車踏板等細小零件，所以要注意是否有零件損傷。組裝時會經常碰觸的部分，用黏度較低的遮蓋膠帶貼覆保護。

▲前叉周邊用速乾流動型接著劑接合組裝。將接合處的塗層剝離後再塗上接著劑較能緊密接合，但是如果塗抹太多，接著劑會從接合處流出，所以請少量塗抹固定。

▲套件附有電源開啟和關閉的兩種儀表水貼。這次貼上電源開啟的水貼。這裡的形狀為凸面，水貼邊緣很容易掀起，所以先切除水貼的多餘邊框，黏貼後塗上田宮MARK FIT超級強力型水貼軟化劑，使水貼緊密黏貼在表面。

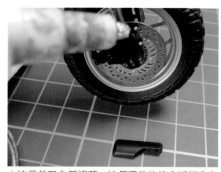

▲這是前叉內管護蓋。這個零件的接合插銷會穿透護蓋外顯，所以利用這個設計，在接合前先將插銷頂端塗上銀色。

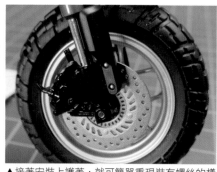

▲接著安裝上護蓋，就可簡單重現裝有螺絲的樣子。不用擔心組裝錯誤，設計得相當巧妙。

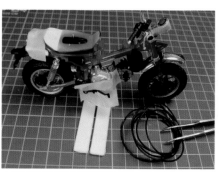

▲前叉和儀表也都安裝完成後，終於呈現出重機的輪廓。接下來就要安裝管線，請仔細閱讀說明書組裝。

▲這次安裝管線時使用附件中的管件。不過在實際車輛中,連結煞車的油管內有煞車油所以比較粗,而從左邊握把牽出的離合器線,以及從右邊握把牽出的2條油門線內為金屬線,所以比較細,因此打算更改管線的粗細,做出差異變化。

▲將管件貼近水壺蒸氣加熱後,拉長變細,不過要小心不要被燙傷。

▲安裝插銷塗上塗料就會變粗,有時會難以插入管中。這時用又尖又細的牙籤等挖大管口,就會比較容易插入。

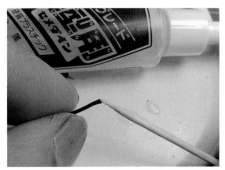

▲在管口先塗抹CA-089模型專用水性透明接著劑,會變得比較滑而容易插入。溢出的部分也可以擦除乾淨。

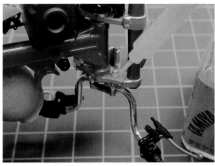

▲從把手下方注入流動型接著劑接合固定。

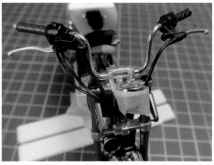

▲管線安裝完成。左右管線的粗細不同,呈現出差異變化。

▲前方向燈接合部分的電鍍層也用筆刀刮除剝離,再用一般型田宮模型膠水緊密接合。由於接合部分會貫穿至車燈後方外露,所以先在插銷前端塗上車身的顏色。

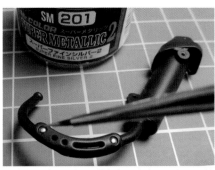

▲消音器的螺絲部分附有專用的水貼,但是用筆點塗更輕鬆,這裡塗上超亮銀。

▲接著要重現這次最困難的坐墊白色線條。使用的塗料是水性漆基底色系列的白色。塗料附著力佳,遮蔽力高,所以很適合塗在這樣的橡膠材質上。塗色前先用中性清潔劑將坐墊清洗乾淨。

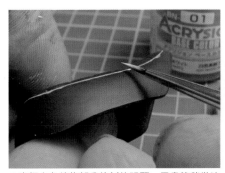

▲幸好白色線條部分的刻紋明顯,用畫筆稍微沾上多一點塗料,並且用筆腹的部分橫向滑過上色。

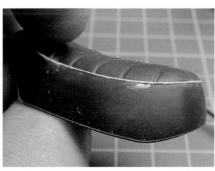

▲即便像這樣塗超過邊界也沒關係,先用畫筆沾上稀釋液後盡量擦除。

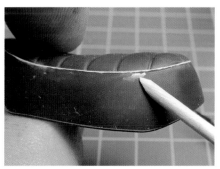

▲之後再用牙籤刮除。將牙籤如照片中斜剪,加大表面積後使用。

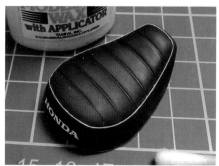

▲最後貼上水貼，因為摩擦變白的部分只要塗上模型蠟就會恢復原本的黑色。

▲貼上油箱的水貼線條。想如圖示般仔細對準位置黏貼，就先在水貼塗上「水貼膠」。水貼膠較為濃稠，可以微調對準想要的位置。因為想要筆直黏貼，所以要使用「無」軟化劑的水貼膠。

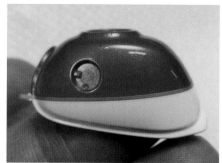

▲成功黏貼上水貼。塗上水貼膠後較容易移動，但是一碰到用來吸除水分的棉花棒也很容易位移，因此用平筆一邊撫平一邊用平筆吸除水分，就不容易偏移。

▲等水貼緊密貼合後，在邊緣部分塗上有軟化劑的MARK FIT水貼軟化劑，一邊用平筆撫平一邊往內側摺。

▲在油箱貼上警告標籤。盡量切除多餘邊框。因為貼紙小，裁切的部分為直線，所以用刀刃直接按壓在上方裁切，就可以裁切得很整齊。

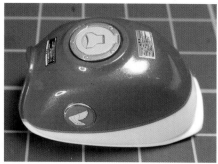

▲水貼線條乾燥後，貼上警告標籤，並且接合上油箱蓋口和車身標籤，油箱即完成。因為有貼上遮蓋膠帶，所以車身標籤可緊密安裝。

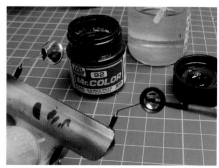

▲鏡子是最容易損壞的零件，所以最後組裝。電鍍層部分有塗裝指示，所以先塗上底漆補土後再用筆塗塗上半光澤黑色。

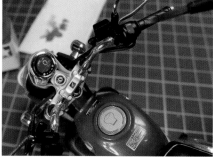

▲最終確認時將模型和包裝圖示相互對照，右側的按鈕應該為紅色。先塗上白色後，再塗上紅色琺瑯漆塗料。

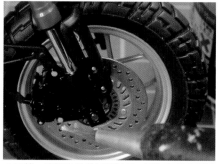

▲另外，這裡也參考包裝圖示，因為有部分螺絲為銀色而上色。

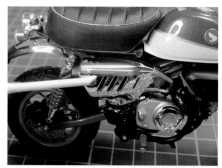

▲撕除保護用的遮蓋膠帶，還有撕除保護各個零件的遮蓋膠帶就近乎完成。

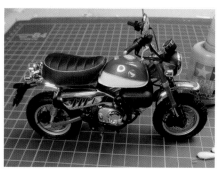

▲最後塗上模型蠟，讓模型產生光澤，至此就真的完成了。

▲另外想多談一點，如果用可轉動的夾子將說明書掛起來，就可以隨時觀看想了解的步驟，也可以一次閱覽所有步驟。這樣有助於避免組裝順序的錯誤或零件安裝的遺漏。

**TAMIYA 1/12 scale plastic kit**
**HONDA MONKEY 125**
**modeled&described by Tanoshigariya**

請大家看看製作完成的
Monkey 125。基本上
（雖然有變更步驟）完全依
照說明書來製作，並且扎實
處理每一道必要的步驟，是
可以當成範本的製作流程。
在這個基礎上，從模型製作
和塗裝方面多一點點加工，
使作品質感更加精緻。

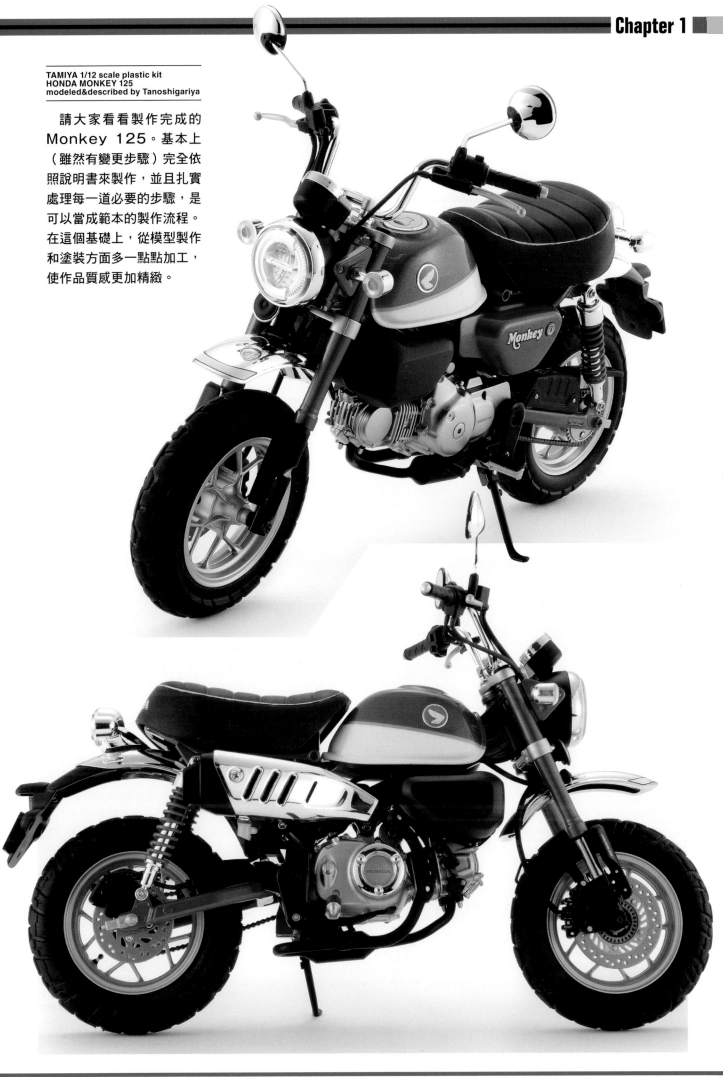

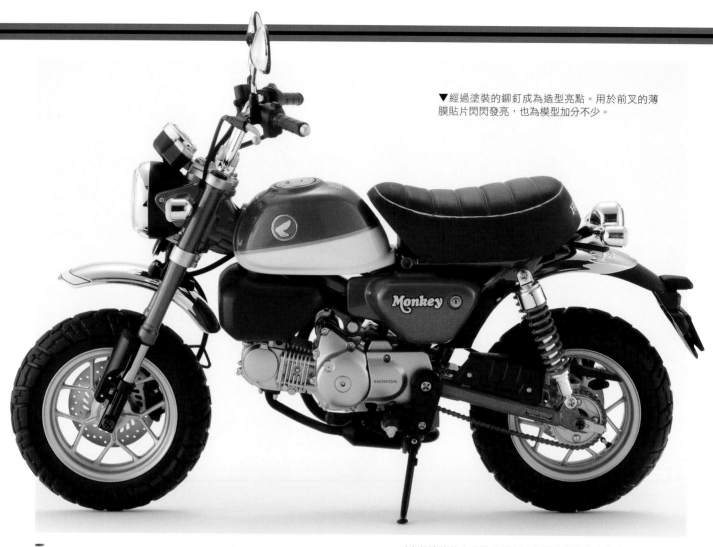

▼經過塗裝的鉚釘成為造型亮點。用於前叉的薄膜貼片閃閃發亮，也為模型加分不少。

◀坐墊邊緣的白色塗裝即便沒有描繪得很筆直整齊，也已經充分呈現出逼真的外觀樣貌。尤其這組套件的邊緣刻紋相當清晰，所以只要小心運筆，就可以輕鬆描繪出彷彿有超高技巧的塗裝。

▼最重要的加工作業莫過於將煞車碟盤開孔和削薄，並且透過塗裝呈現使用過的氛圍。因為是相當顯眼的部分，所以是希望大家嘗試看看的加工手法。削薄時只要削薄背面的邊緣即可。

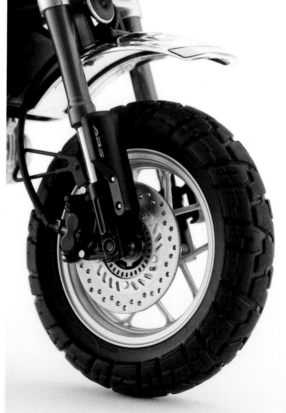

▼實際車輛中部分引擎也有電鍍層。既然套件有設計電鍍零件，就要多加利用。

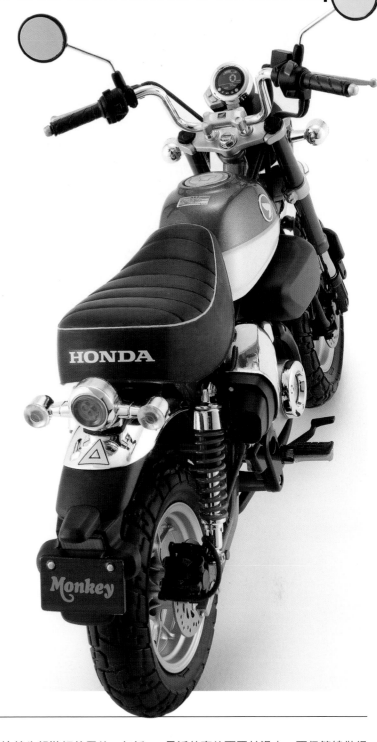

▲因為需要較高的技巧，所以前面的製作方法中省略這個部分，不過在這個範例中，油箱和側邊外殼在形成透明塗層後，還用研磨劑打磨。使用的研磨劑為長谷川的模型拋光陶瓷超細微粒極細研磨劑，以及3M研磨劑HARD 1（用於實際車輛）。將少量的研磨劑倒在專用研磨布上，一邊打磨一邊留意不要破壞了塗裝，讓零件變得閃閃發亮。

重機模型讓人感到難度較高，我想是因為引擎和車架等各個零件，在塗裝前都需要一個一個修整、組裝，而且塗裝和組裝流程的順序既複雜又費工。因此這次我們特別留意依照說明書的步驟組裝，再盡量以較省力的方法來製作。

這次的題材為田宮推出的Monkey 125。實際車輛的構造也很簡單，相對地套件也簡單且還原度極高，是相當容易製作的一組套件。首先請大家先仔細閱讀說明書。經過詳細閱讀後可以發現，乍看種類多樣的塗料，其實主要分為3種色系，包括了車身色調、金屬零件的銀色系和橡膠樹脂零件的黑色系。接著再詳細閱讀組裝工程，也可以發現

有可以一開始就先組裝好的零件，包括引擎、消音器、車架和油箱等。因此先組裝這些零件，並且試組一次。接著再確認前後輪胎的斜度、零件是否會相互干擾、零件的接合線和湯口痕跡等需要處理的程度，先將這些需要留意的地方標記在說明書中，就會使作業變得很順利。

下一步就是打底處理和塗裝，這次的補土使用GSI Creos黑色液態補土1500。這個補土的質地細緻，所以黑色塗裝指示的部分，只要塗上這個補土即完成塗裝，而且又可以當成銀色塗裝部分的打底，因此可節省塗裝的工程。

然後就是重機模型特有的管線工程，

最近的套件不同於過去，不但管線做得很細，還會考慮到插銷的粗細與長短，作業變得不再辛苦，在製作上很輕鬆就完成接近實際車輛的外觀。

希望這次的製作內容讓大家都變得想挑戰重機的模型製作，也希望在製作時對大家有所助益。接下來大家還可以嘗試客製化成自己想要的模樣、增加細節、或是搭配人物裝飾，還有許多有趣的玩法，所以請大家一定要試做看看。

# Chapter 2

## 重機模型的進階樂趣！
## 讓作品升級的技巧

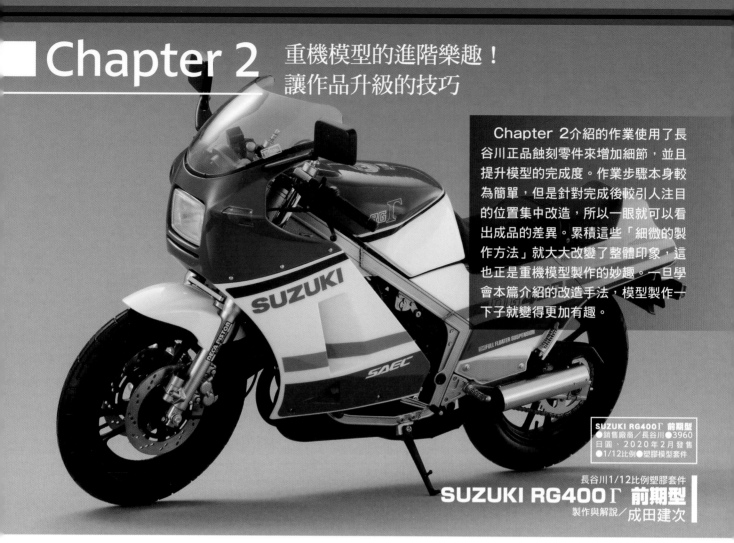

Chapter 2介紹的作業使用了長谷川正品蝕刻零件來增加細節，並且提升模型的完成度。作業步驟本身較為簡單，但是針對完成後較引人注目的位置集中改造，所以一眼就可以看出成品的差異。累積這些「細微的製作方法」就大大改變了整體印象，這也正是重機模型製作的妙趣。一旦學會本篇介紹的改造手法，模型製作一下子就變得更加有趣。

**SUZUKI RG400Γ 前期型**
●銷售廠商／長谷川●3960日圓・2020年2月發售
●1/12比例●塑膠模型套件

長谷川1/12比例塑膠套件
### SUZUKI RG400Γ 前期型
製作與解說／成田建次

---

## Point 1

### 使用蝕刻零件

蝕刻零件是一種金屬製的細節提升零件，比塑膠零件薄，又有開孔，若將套件零件更換成蝕刻零件，就能瞬間提升模型的精緻度。RG400Γ使用的蝕刻零件是長谷川販售的正品，包括了煞車碟盤和網紋零件。

▲裁切蝕刻零件時要使用金屬用斜口鉗。

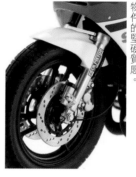

◀也可以用筆刀裁切。

◀安裝在模型套件上可重現塑膠零件無法比擬的金屬光澤，還有宛如真實物件的堅硬質感。

▲另外，本篇還會介紹使用通用鉚釘等提升細節的方法。

## Point 2

### 大面積的水貼黏貼

相比Chapter 1主要使用較小的水貼，這次還出現了面積稍大的水貼。關於這類水貼黏貼的方法，也會在本章詳細解說。

## Point 3

### 用透明塗層增添光澤

本篇將介紹透明塗層的作法，也就是在模型製作最後修飾時噴塗透明保護漆的方法。大約分3次噴塗，疊加出透明塗層，就會呈現光澤表面。

▶從左至右為透明保護漆層層噴塗的樣子。應該可看出表面漸漸出現光澤。

## 車架的改造

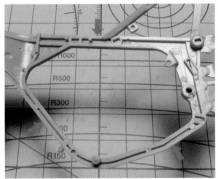

▲這裡要介紹「細微的製作方法，但效果卻很好的作業」。首先用補土處理車架內側的偷膠填補。

▲這次使用的是蓋亞gaia瞬間膠補土，並且合併使用硬化促進劑，就可以使補土瞬間硬化，作業效率佳，是我最近的愛用品。

▲這是填補上瞬間膠補土，再用砂紙打磨後的樣子。這款補土有顏色，所以融合得很自然。

▲用相同的方法處理搖臂的偷膠填補。

▲接著在箭頭部分都做出套件省略的「熔接線」。

▲這邊使用由Hobby Design販售的「WELD LINES」，是用於熔接表現的蝕刻零件。規格從細到粗，一應俱全，所以可以視情況選用。

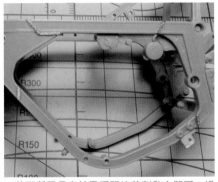

▲剪下所需長度並用瞬間接著劑黏合即可。過去都運用塗抹補土來表現，最近市面上有販售這類用品，讓人可以輕鬆提升細節。

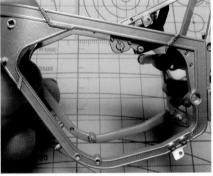

▲塗裝修飾完成的樣子。這也是完成後經常受注目的部分，所以可說是效果絕佳的細節提升。

▲實際車輛的車架頭部等為鑄造製成，要表現出粗糙質感。接下來就要表現出鑄造紋理的質感。

▲這次使用GSI Creos Mr.SURFACER 500號來表現，這是一種顆粒較粗的液態補土。

▲從遠距離用噴筆噴塗，使表面產生粗糙紋理。只要在表面塗裝就會呈現如前一張照片般逼真的質感。

## 組裝與修飾

▲由於這組套件的側柱為固定接合的設計，所以接下來要介紹將其改造成可動式的方法。

▲先用塑膠片填補底座缺口,再開出一個鉸鏈用的螺絲孔。這次在使用鉸鏈M1.0mm的螺絲,所以開出Φ0.9mm的開孔,以便鎖進螺絲。

▲削去側柱旁邊原本接合用的插銷後,開出一個Φ1.1mm的開孔,以便插入M1.0mm的螺絲。

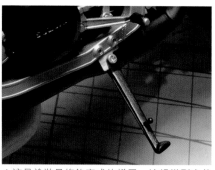

▲這是側柱安裝好的樣子。這次鉸鏈使用的螺絲是精密螺絲M1.0。

▲這是塗裝且修飾完成的樣子。這組模型套件可用側柱立起,所以並不一定要設計成可動式,不過若了解這樣的作法,就可以運用在各種情況。

### ■ 鏈條的雕刻

▲套件的鏈條少了側面刻紋,造型簡略。這次要介紹在省略刻紋的側面,雕刻重現刻紋的方法。

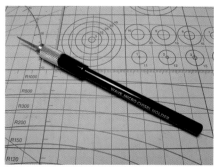

▲雕刻作業中使用的工具為WAVE販售的MICRO CHISEL雕刻刀,這是很通用的刻線工具,相較於其他品牌的刻線工具,刀刃較長又容易使用,是我最近的愛用品。刀刃長度為0.5mm。

▲接著來製作雕刻用的輔助工具。需要準備的用品包括堅固的底板(左)以及鎳銀薄板(右)。底板可以自由選擇,不過這次底板選用神之手的金屬打磨板,因為打磨板的背面尺寸恰好符合所需。右邊則是SAKATSU 0.1mm的鎳銀條片。

▲將鎳銀條片配合底板剪成所需的長度,再用瞬間接著劑黏貼其上,製作成如圖所示的輔助工具。由於鎳銀條片的厚度為0.1mm,所以重疊幾條調整至所需的高度,這次大概重疊了4條,做出0.4mm的高度。

▲接著將零件沿著鎳銀條片用手指貼合固定,並且用MICRO CHISEL雕刻刀雕刻。這個輔助工具的用途廣泛,也可以運用在其他套件的製作。

▲這是雕刻完成的樣子。只要在鏈條側面中央劃出一道刻紋段差即可。

▲和鏈輪接合後,在後面等容易被看見的部分加深刻紋,就會使零件更為逼真。

## ■ 正品蝕刻零件的使用方法

▲這邊要解說長谷川套件正品配件的使用方法。裁切時使用金屬用的斜口鉗。即使擔心裁切錯誤，也不要使用塑膠用的斜口鉗。

▲湯口修整若利用研磨機以鑽石研磨棒處理，就可以打磨得很乾淨。若以手動用打磨棒研磨，要小心避免勾扯，而使蝕刻零件彎曲。

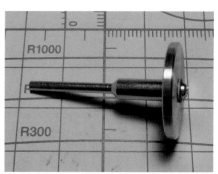

▲接下來雖然並非必要的步驟，但是想介紹一個作業技巧。準備用於研磨機的轉接軸和圓形金屬板，並且將兩者組合。轉接軸使用一般的市售品即可。圓形的金屬板可以選擇MISUMI等廠牌販售的任一尺寸。

▲將煞車碟盤用雙面膠黏貼在這個治具後，安裝在研磨機上。一邊轉動研磨機，一邊用大約180～240號的砂紙抵住摩擦。研磨時請一邊留意研磨程度，並且注意不要讓轉速過快。請千萬小心不要受傷。

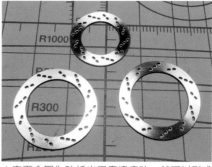

▲表面會因為砂紙出現摩擦痕跡，就可以形成很自然真實的煞車碟盤。

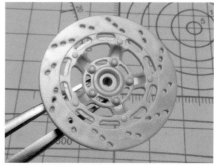

▲接著為了更換套件的煞車碟盤，必須對其改造加工。

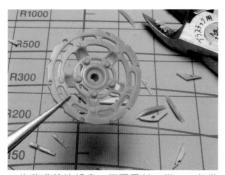

▲修剪碟盤的部分。不要用斜口鉗一口氣剪去，而要慢慢一點一點地修剪，才能順利作業。

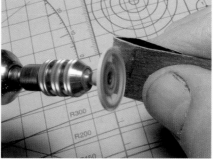

▲如果可以的話，這個部分同樣固定在研磨機上，一邊轉動一邊用砂紙修整側面，就可以修整成漂亮的形狀。

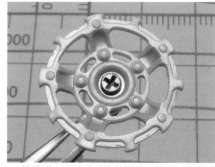

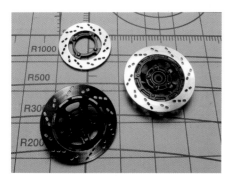

▲塗裝後將改造後的碟盤零件組合即完成。組裝時在背面塗上少量的瞬間接著劑黏合。

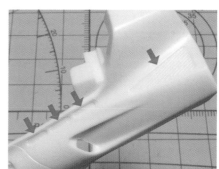

▲下一步使用的後座蓋網紋，同樣包含在套件正品配件的蝕刻零件中。這個零件是要接合在套件車尾整流罩的箭頭部分。套件上有重現網紋的刻紋設計並未省略。說明書的指示是將蝕刻零件貼在這個刻紋表面，但是若要提升精緻度，需要將原本的刻紋挖開，替換成蝕刻零件。

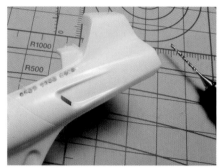

▲先將套件刻紋挖開,用手鑽在各處鑽出比原部位小的開孔,再用筆刀劃開這些小孔,形成一個大的開孔。

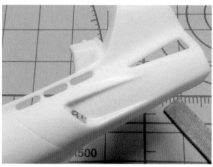

▲然後用銼刀或砂紙小心修整邊緣即可。蝕刻零件的製作精良,所以只要依照原本的刻紋大小開孔,就能剛好將蝕刻零件嵌合在這個位置。

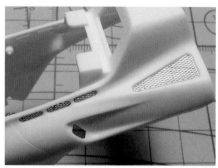

▲這個步驟的製作重點在於零件的接合。若使用瞬間接著劑,很難拿捏用量,可能會使精緻的網紋零件布滿接著劑,所以這次不使用接著劑,改用面相筆沾取金屬底漆(密著漆),一點一點小心地塗抹在邊緣固定零件。這個方法的另一個好處是若接合失敗,只要拆下並且浸泡在稀釋液就可以再次接合,作業方便。

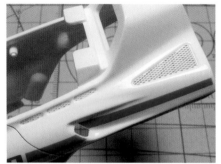

▲這是塗裝修飾完成的樣子。

▲再來使用的煞車油管支架,同樣包含在套件正品配件的蝕刻零件中。先在擋泥板鑽出一個Φ0.6mm的開孔。

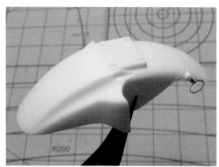

▲安裝的樣子如圖所示。

▲零件經過塗裝修飾後的樣子。因為是非常小的零件,所以作業的重點是要保護好手柄的部分。即便零件很小,也別忘了噴塗金屬底漆(密著漆)打底。

▲正式組裝在擋泥板的樣子。

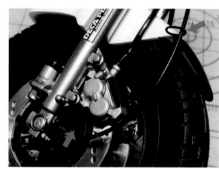

▲這是安裝在前叉懸吊系統的樣子。

▲接著使用的後扶手架,同樣包含在套件正品配件的蝕刻零件中。這個蝕刻零件必須先加工出弧形。零件較硬,直接加工會很難彎曲成漂亮的形狀,用打火機烤過就很容易彎曲。實際作業時請小心用火。

▲為了確保接合處的接合面積,先用條紋雕刻工具在車架的安裝底座刻出間隙。

▲安裝在車架的樣子。

## 更換配線管件

▲安裝在車體的樣子。雖然都是細節，但是利用削薄和開孔提升了模型的精緻度。

▲接下來介紹的方法是要將配線改成更細的管件。這些是套件附的管件，但是只有單一規格會顯得太單調。而且在某些接合處，原有的管件會顯得粗了一些。

▲因此打算替換成市售配線用的黑色接地線。我建議使用的產品為Adlers Nest的Φ0.65mm和Φ0.4mm接地線。我覺得這款產品的被覆材質佳，很適合用於重機模型。

▲將替換品和套件管件相比，上方為套件的管件，下方為Φ0.65mm的黑色接地線。一眼就可以看出差異，這樣的粗細才符合電氣類和電線類的線材使用。

▲黑色接地線裡有金屬芯線，但是使用時基本上會將其拔除，使線材呈中空狀態。

▲但是有時為了做出彎折形狀，會刻意留下芯線不拔除以便作業。金屬芯線有助於維持彎折的形狀。

▲接地線在使用上有各種方法，這裡為大家介紹3種用法。第一種用法範例是當零件插銷周圍較寬時。

▲剪去原本的插銷，用手鑽鑽出和接地線相同線徑的開孔。

▲將接地線插入開孔即完成。這是最簡單的替換方法，接地線是否保留芯線也不會影響作業。

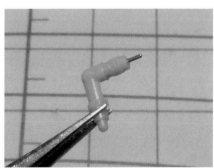

▲第二種用法範例是當零件插銷的周圍較窄時。

▲這時也是先剪去原本的插銷，用手鑽鑽出Φ0.3mm的開孔。

▲在開孔插入Φ0.3mm的金屬線，金屬線使用黃銅線或鎳銀線較方便作業。

▲將接地線插入新安裝的金屬線即可。上方為直接使用套件管件的組裝，下方為替換成接地線的組裝，外觀上有很大的差異。

▲第三種用法範例是使用如這類端子零件，或在零件開孔、加裝插銷有困難時。

▲將套件附的管件剪成2mm左右，並且將接地線插入其中。

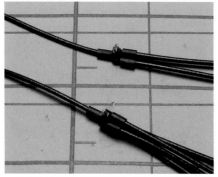

▲接著直接將管件部分插入零件既有的插銷即完成。這是一種將管件部分塑型成電纜線零件的簡易替換法。

## 螺栓頭的細節提升

▲這裡要介紹的方法是使用TOP Studio的通用蝕刻零件，提升螺栓頭的細節。

▲長谷川套件的零件製作精良，原本有很多地方都有做出螺栓的樣子，但是有部分地方省略了細小螺栓的刻紋，例如引擎護蓋。

▲如果在這些部分貼上蝕刻零件就會有極佳的效果，逼真程度直線上升。黏接時用牙籤點塗瞬間接著劑即可。

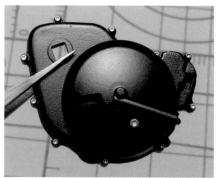

▲雖然也可以塗裝上色，但是受到光線照射時，就是會呈現不同的金屬光澤。重機模型會露出很多引擎之類的機械零件，所以這部分的細節提升可謂相當重要。

▲引擎組裝完成的樣子。只要受到光線照射，裡面的部分也會呈現光亮的反射效果，所以會大幅提升成品外觀的質感。

▲在製作重機模型時，將整流罩的緊固件更換成金屬鉚釘已經是基本中的基本。這組套件的製作真的很精緻，還有另外附上塑膠製的整流罩緊固件，但是這次還是更換成市售的螺絲。

▲其他各家廠牌都有販售形狀尺寸豐富的金屬鉚釘，所以大家可以配合實際車輛的資料和喜好選擇。這次決定使用Adlers Nest的Blind Rivet Φ1.0mm的鉚釘。

▲安裝前的準備。因為原本的開孔過大，所以先插入塑膠棒填補孔洞並且修整表面，接著再重新鑽出Φ0.4mm的開孔。

▲下方的開孔也用相同的方法處理。

▲車尾整流罩下方的螺絲刻紋也要更換成鉚釘，所以先削去刻紋，再鑽出Φ0.4mm的開孔。金屬鉚釘塗上透明塗層後，才在最後階段安裝，所以離下一步還有一段時間。

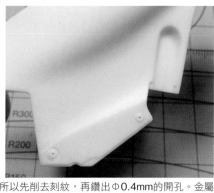

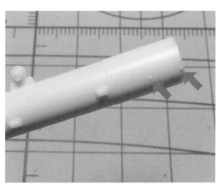

▲金屬鉚釘安裝完成的樣子。安裝時只用極少量的瞬間接著劑黏接。車尾整流罩的鉚釘也用相同的方法更換。

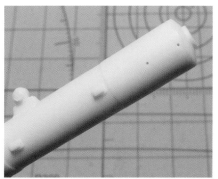

▲消音管的鉚釘刻紋也更換成金屬鉚釘。

▲和整流罩的鉚釘相同，先削去刻紋再鑽出Φ0.4mm的開孔。

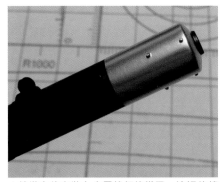

▲塗裝之後安裝上金屬鉚釘的樣子。這裡的鉚釘是使用Hobby Design製的Φ0.5mm錐頭鉚釘。

## 鏡面薄膜貼片的使用方法

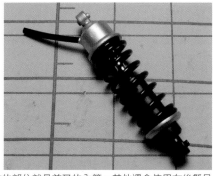

▲接著要介紹鏡面薄膜貼片的使用部位。最基本的部位就是前叉的內管，其他還會使用在後懸吊系統的活塞桿。

▲將鏡面薄膜貼片剪成條狀，捲附在各個配線管件當成管束。

▲尾燈的反光片。尾燈內側依照零件大小剪貼上較大的鏡面薄膜貼片，作業簡單。

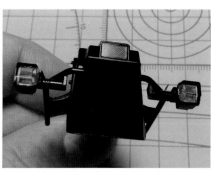

▲後擋泥板的反光片也要貼上鏡面薄膜貼片。

▲塗裝前希望先處理幾件事。在整流罩打底方面，為了避免模塊刻線被後續的透明塗層埋住，先用刻線工具再次雕刻加深。

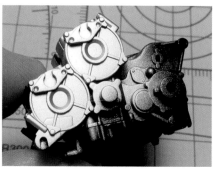

▲這組套件的引擎需要分色塗裝。在組裝複雜的部分塗上不同的顏色，並不需要費力地貼上遮蓋膠帶，只要合併使用琺瑯漆塗料就可以輕鬆完成漂亮的塗裝。首先將需要塗裝的部分噴塗上銀色硝基漆塗料。

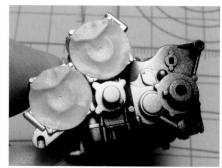

▲不須在意細節部分，大概遮蓋即可。

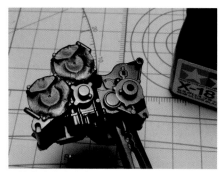

▲接著噴塗上半光澤黑色，這時的關鍵就是使用琺瑯漆塗料。

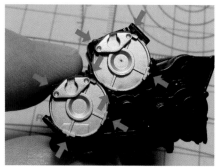

▲撕除遮蓋膠帶後，未遮蓋到的部分沾到黑色塗料。

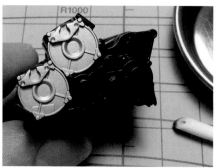

▲這時只要用琺瑯漆溶劑擦除，就會像圖示般留下銀色塗料，完成漂亮的分色塗裝。這是利用了琺瑯漆塗料比硝基塗料弱的技巧。

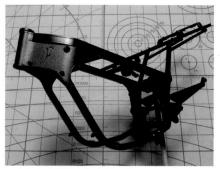

▲車架用光澤黑色打底後，使用8號銀色正式上色。這幾年市面有許多品質極佳的銀色塗料，不過因為這次的實際車輛為85年車款，不會是過於閃亮的銀色，所以我想大概呈現這樣的色調即可。

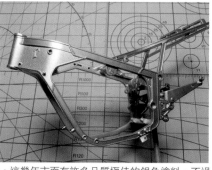

▲如圖所示，這邊要介紹的高難度作業為鏈條和鏈輪的分色塗裝。順序為先塗鏈條的部分，接著才為鏈輪上色。遮蓋時同時使用遮蓋液和遮蓋膠帶。

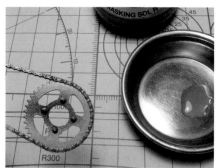

▲鏈條塗裝完成後，在鏈輪的周圍塗上遮蓋液。因為套件附的筆刷較大，所以不使用，改用較細的面相筆，利用表面張力以點塗的方式塗裝。

▲直線部分用遮蓋膠帶大致覆蓋即可。接著噴塗上銀色塗料。

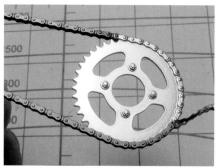

▲撕除遮蓋膠帶，最後只要在鏈條部分稍微入墨線就會很逼真。

▲下一步是外殼零件的塗裝。先全部噴塗上GSI Creos的灰白色。

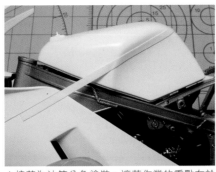

▲接著為油箱分色塗裝。遮蓋作業的重點在於讓油箱和前整流罩的線條相連,所以先試組車架。遮蓋膠帶使用田宮寬2mm的曲線遮蓋膠帶。

▲遮蓋界線決定好後,將剩餘部分用寬遮蓋膠帶緊密遮覆。

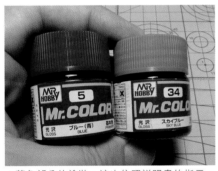

▲藍色部分的塗裝。這次依照說明書的指示,混合GSI Creos的5號藍色和34號天藍色,調成近似水貼的藍色調。

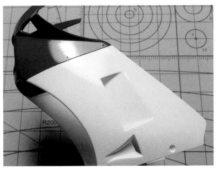

▲塗上藍色,撕除遮蓋膠帶即完成。

▲另外,整流罩零件幾乎都沒有握把等手持的地方,所以用最原始的方法,將免洗筷用雙面膠貼在零件當成把手使用。

## ■ 水貼黏貼

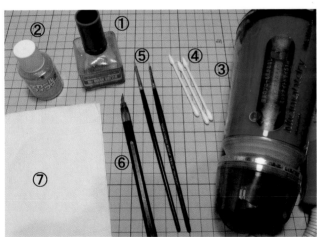

◀這次要介紹黏貼水貼時使用的用品,後續會依序介紹使用方法。
①水貼軟化劑
②水貼膠
　水貼黏性較弱時或黏膠被水洗掉時添加使用。
③吹風機
④棉花棒
　建議使用前端較細的產品。
⑤平筆
⑥筆刀
　除了裁切水貼,還可割開放出被封閉的氣泡,或割斷卡在刻紋的水貼。
⑦廚房紙巾
　用來吸除多餘的水分。相較於衛生紙較不會產生碎屑,所以相當好用。

▼基本上沒有特別的理由,作業時就從最大的水貼開始貼。若有需要對齊位置等順序,則優先處理。黏貼前為了讓整流罩的表面平滑,所以先完成透明塗層的作業。

▲將水貼放在零件上後,用沾有水的平筆像撫平水貼般劃過,壓出當中的水分並且一點一點調整位置。

▲確定水貼的位置後,用吹風機輕輕加熱,並且要用平筆如撫平般讓水貼融合在零件上。

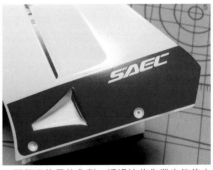

▲即便不使用軟化劑,透過這些作業也能使水貼服貼在零件上。有時有些水貼在這個階段就已經能完全服貼在零件上。

▲若在邊角等有掀起的部分，用沾有水和軟化劑的棉花棒按壓，使水貼服貼於零件。

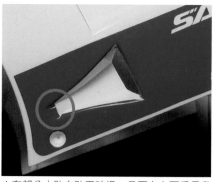

▲有部分水貼未貼平破損，只要在上面重疊黏貼水貼即可。

▲接著要黏貼進氣導管內側的水貼。和剛才相同一邊用吹風機吹一邊用平筆使水貼緊密服貼在零件上。

▲黏貼完成，但是這裡也有一部分破損，所以用相近色修飾上色。因為很難調成完全一樣的顏色，所以塗上比水貼顏色稍微深一點的顏色，就會像陰影一樣而不容易被發現。

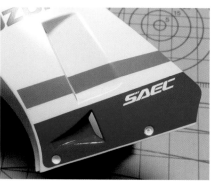

▲是不是變得毫無破綻呢？大概修飾至如圖示般即可。

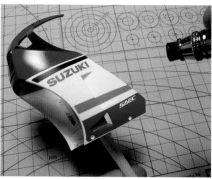

▲水貼完全乾燥之後，下一步就要準備螺絲孔的塗裝，先在這裡噴塗上透明塗層以保護水貼。

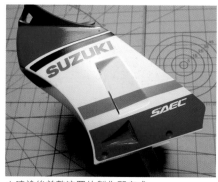

▲最後為整流罩下方的螺絲孔塗裝。雖然也可以使用筆塗上色，不過這是很容易產生色調不均的地方，所以使用噴筆塗裝為佳。遮蓋膠帶用打洞器開孔後貼在螺絲孔。為了避免之後撕除時使水貼剝離，遮蓋前先用手指按壓黏貼面，降低遮蓋膠帶的黏度。雖然已經噴塗過透明保護漆防護，但是以防萬一還是多做這道步驟。

▲噴塗後前整流罩的製作即完成。

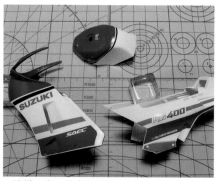

▲其他零件也依照前整流罩的方法貼上水貼。車尾整流罩有一段刻紋，會影響到水貼黏貼，所以用筆刀割斷，讓水貼服貼在零件。

▲這樣一來，整流罩零件的水貼都黏貼完成。

## ■ 透明塗層的作業步驟

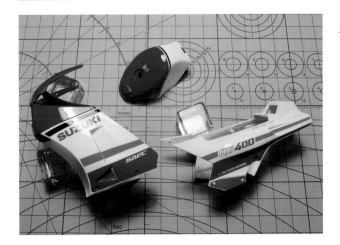

▲貼上水貼後，外殼類都要經過透明塗層的處理（照片為處理後的樣子）。我自己使用透明保護漆為硝基漆塗料的GSI Creos油性亮光超級透明保護漆III 1，稀釋液大約為2～2.5，相反地太稀薄，則會呈現砂礫或柚子皮的紋理。噴筆太濃稠，表面以在表面形成透明塗層。噴筆的氣壓設定在0.1 Mpa以下，噴塗製作塗層的次數大約為3次～5次。

▲首先處理第一次塗層，一開始薄薄噴塗在整個零件，以免損壞水貼。

▲待第一次塗層完全乾燥後，再開始第二次塗層。第二次之後就不需要太小心翼翼，而要仔細完整地噴塗。快速噴塗整體，一定要讓零件最後呈現潤澤光滑的表面。

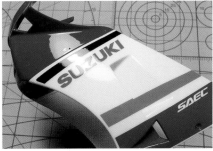

▲第三次塗層。和第二次噴塗一樣，快速噴塗使表面呈現潤澤光滑的樣子。

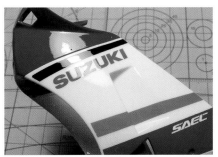

▲第四次塗層。連水貼表面都附著透明保護漆即可。這次經過四次噴塗修飾。

▲這是「砂礫表面」的案例。表面如砂礫般粗糙，這種情況是塗料太濃，也會發生在噴筆和零件距離太遠的時候。雖然的確有一種名為噴砂塗裝的技法，但也並非圖示中呈現的樣子。塗料的濃度，噴筆與零件的噴塗距離都必須適當調整。

▲這是「柚子皮紋理」的案例。表面如柚子皮般凹凸不平，這種情況依舊是塗料太濃，也可能是噴筆與零件的距離過近，使強力的氣壓落在塗裝表面而產生。這時塗料的濃度，噴筆與零件的噴塗距離，依舊需要適當調整。

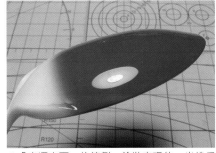

▲「光澤表面」的範例。塗裝表現佳，光線反射清晰，潤澤光亮。

## ■ 灰塵碎屑的處理

▲在透明塗層的作業中，很容易發生的問題就是沾附灰塵。一般在家作業不可能完全沒有灰塵，即便非常小心，多少還是會有1處或2處沾附到灰塵。

▲這時請不要慌張，先停止透明塗層的作業，待完全乾燥後用大約2000號～3000號的砂紙打磨削去。

▲灰塵去除後再繼續透明塗層的作業。若太晚發現無法用砂紙去除，有時也會在局部表面塗上相同顏色。

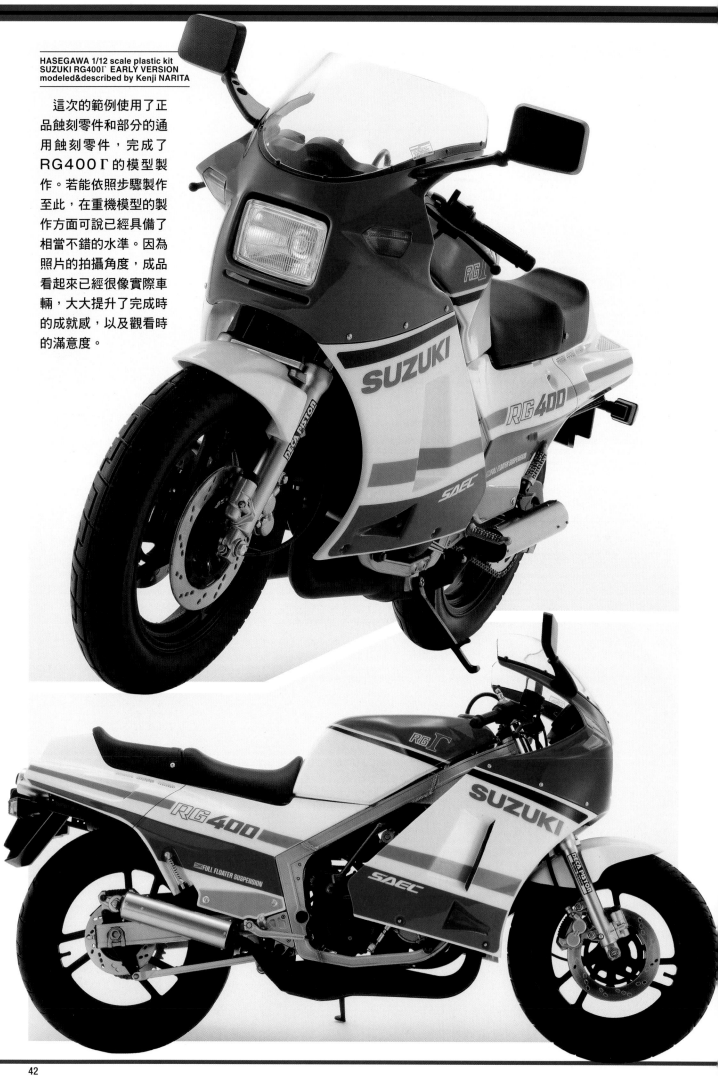

HASEGAWA 1/12 scale plastic kit
SUZUKI RG400Γ EARLY VERSION
modeled&described by Kenji NARITA

這次的範例使用了正品蝕刻零件和部分的通用蝕刻零件,完成了RG400Γ的模型製作。若能依照步驟製作至此,在重機模型的製作方面可說已經具備了相當不錯的水準。因為照片的拍攝角度,成品看起來已經很像實際車輛,大大提升了完成時的成就感,以及觀看時的滿意度。

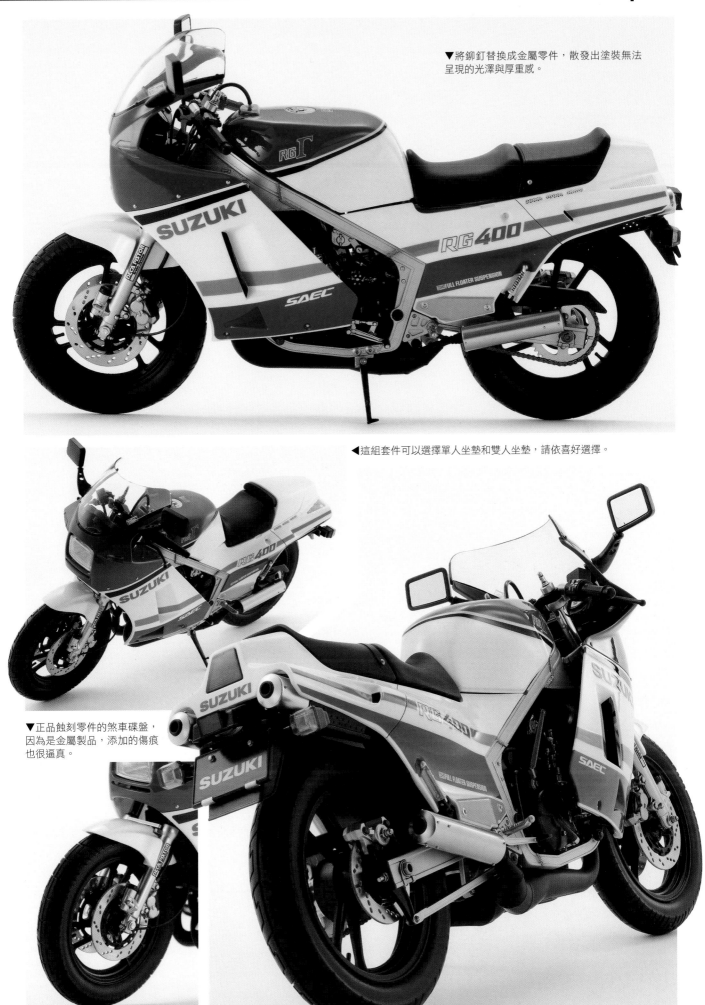

▼將鉚釘替換成金屬零件，散發出塗裝無法呈現的光澤與厚重感。

◀這組套件可以選擇單人坐墊和雙人坐墊，請依喜好選擇。

▼正品蝕刻零件的煞車碟盤，因為是金屬製品，添加的傷痕也很逼真。

◀這裡也使用正品的網紋零件。說明書的指示是將零件覆蓋安裝在刻紋表面，但是本篇的作法是將這裡挖空後將零件嵌合此處。果然這樣的作法可以呈現更漂亮的造型。這道作業最令人擔心的點是，好不容易開孔的位置塗滿了接著劑。因為這並非經常觸碰的部分，所以重點是要注意不要黏得太緊。

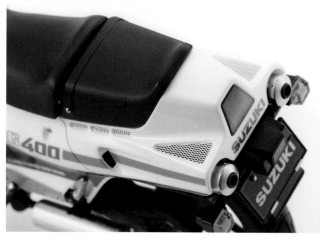

▲這組套件甚至重現了組裝後不會看到的坐墊內側和油箱內側。既然做得如此精細，所以連這些地方都想好好塗裝。

▶鏈條經過小心的遮蓋作業，完成了顏色分明的塗裝，讓人很有成就感。雕刻部分因為上方有護蓋遮住，可不需要太精細，下方只要不仔細端詳也不太容易看出，所以雕刻時針對顯露在外的部分處理。

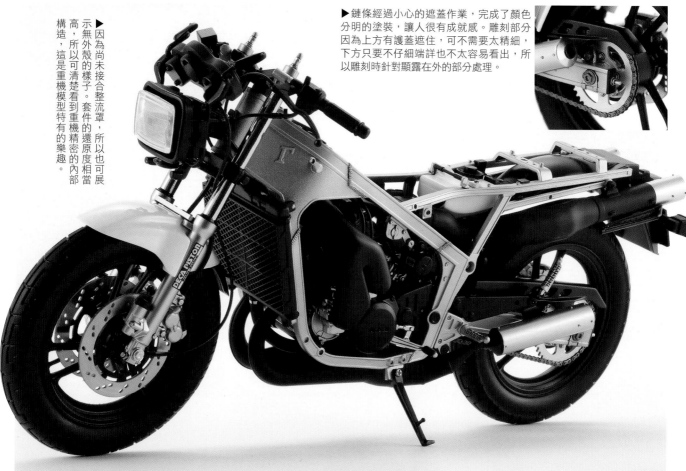

▶因為尚未接合整流罩，所以也可展示無外殼的樣子。套件的還原度相當高，所以可清楚看到重機模型特有的精密的內部構造，這是重機模型特有的樂趣。

▼重現鑄造痕跡的部分。即便組裝上整流罩也清晰可見，所以對於細節提升有很大的效果。另一個讓人開心的是雖然作業只有塗上補土，步驟簡單卻一下子給人不同的感覺。噴塗的距離掌控很重要，所以建議先隨便找一塊塑膠板練習噴塗。

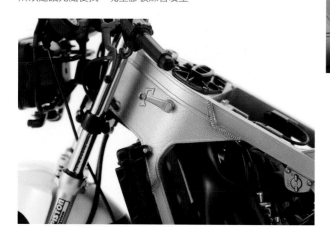

◀這裡是車架的偷膠部分，若想拆除外殼展示就會非常醒目，所以填補作業有很大的幫助。

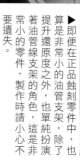

▶即便是在正品蝕刻零件中，也算是非常小的油管支架除了提升還原度之外，也單純扮演著油管線支架的角色，製作時請小心不要遺失。這是非常小的零件，

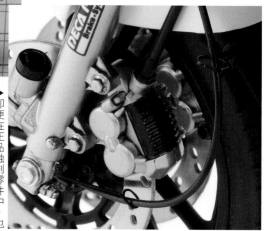

▲套件附的後扶手架為塑膠製品，有一定的厚度，所以更換成蝕刻零件，果真呈現出不同的效果。

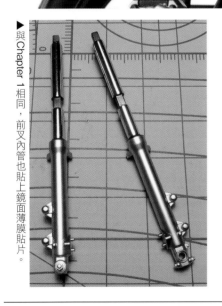

▲與Chapter 1相同，前叉內管也貼上鏡面薄膜貼片。

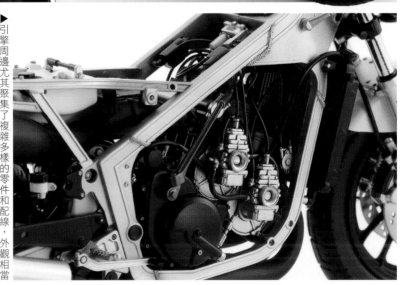

▶引擎周邊尤其聚集了複雜多樣的零件和配線，外觀相當寫實逼真。而且更換了管線，所以電線粗細不一，更適合拆除外殼展示。

Chapter 2介紹的方法是利用正品選配的蝕刻零件，以及市售通用的細節提升零件，打造出原始組裝無法展現的真實感。

基本套件使用的是長谷川RG400Γ前期型。長谷川套件的特色在於，即便是普通細微的部分都會做成零件，細節精緻，模塊刻紋也很細膩，即便直接組裝，也有很高的完成度，但是畢竟是塑膠套件，還是會有零件較厚，或是因為

成本和製作考量而省略的部分。透過提升這部分的細節，就可以大大提升模型的完整度，這也是本篇的目標。

這次在重機模型方面，聚焦於可產生極佳效果的重點，介紹了提升細節的方法。加深鏈條刻紋或鑄造質感的表現手法等，雖然是技巧稍高的作業，但是介紹時已經盡量簡化，所以請大家從可以著手的部分嘗試看看。

本篇介紹的技法中，有許多都可以運

用在其他的套件，所以想更進階的模型初學者，若之後想為模型增加細節時，希望這些內容能當作參考。

全面提升細節！
運用蝕刻零件與塗裝打造完美成品

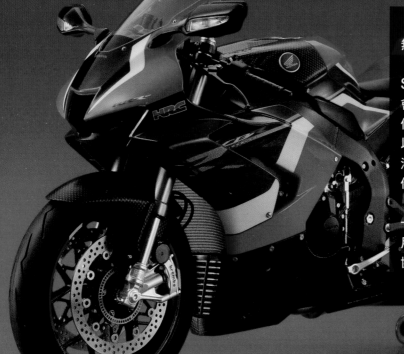

在Chapter 3會以「如何做出完美無缺的套件」為主題，製作田宮出品的「CBR1000RR-R FIREBLADE SP」。為了達到「毫無破綻」，本篇會將聚焦在2點，分別是「利用蝕刻零件提升細節」，以及「透明塗層作業後以拋光處理打造光滑表面」。以表面光滑裝飾細節提升的成品，絕對會成為一件讓人愛不釋手的作品。

到了這個階段，對於細部調整需要有一定的經驗累積，不過製作時會充分運用套件本身的特性，所以就交由套件來協助我們完成作品吧！

**Honda CBR1000RR-R FIREBLADE SP**
●銷售廠商／田宮●4400日圓、2020年8月發售
●1/12比例●塑膠模型套件

田宮1/12比例塑膠套件
**Honda CBR1000RR-R FIREBLADE SP**
製作與解說／一之戶晃治

---

## Point 1

### 蝕刻零件的活用

這次使用其他品牌的蝕刻零件來增加細節。套件中有蝕刻零件和鉚釘等金屬零件，可有效大大提升細節，然而只針對細節處理相當辛苦，尤其鏈條的處理是單調又費時的作業。不過只要有耐心，絕對會呈現出完美絕倫的造型。

▲這次使用了Hobby Design的零件套組。

▲這片有螺絲、緊固件等各種模塊刻紋，甚至還有不會用到的彈簧勾等零件，但是可以運用在其他地方，所以先收納保管。

▲這片有車牌、感應盤、煞車踏板、換檔踏板等零件。若將踏板類零件改用蝕刻零件會變得太薄，所以這次並未使用。

▲這些主要是煞車碟盤的浮動插銷，材質為黃銅，可以省去塗裝的作業。

▲這些是水箱、進氣口護網、鏡面等零件。鏡面需要經過鏡面加工有點費工，若考慮到作業效率，使用套件的鏡面薄膜貼片即可。

▲煞車碟盤是更換成蝕刻零件時最具有效果的部分。列在下方的是油箱蓋口的零件，也有相當好用的塑膠零件，所以要仔細選用。

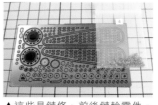
▲這些是鏈條、前後鏈輪零件。滾子裝有金屬圓筒零件，只要將這些零件組裝在一起就可完成立體鏈條。

▲這些是包括在套組中的金屬零件。其中有大大小小的鉚釘、鏈條滾子、經過衝壓加工的前煞車碟盤的內碟盤。

除了這組蝕刻零件，還使用了TOP Studio製的鉚釘零件。

---

## Point 2

### 經過拋光的表面處理

水貼表面經過透明塗層的處理後，在最後修飾時使用研磨劑打磨。利用「拋光」可以形成更有光澤的成品表面。

▶用柔軟的研磨專用布沾取膏狀的研磨劑打磨表面。須調整力道，避免太用力、打磨過度而使水貼剝離。

## ■ 蝕刻零件的使用方法

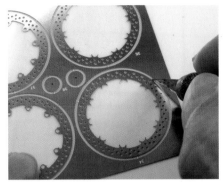

▲用刀片裁切蝕刻零件。若在柔軟表面作業可能會割歪，所以請在比較堅硬的表面作業。這次在塑膠板上作業。

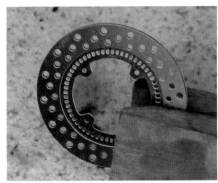

▲煞車碟盤用2片蝕刻零件黏合。雖然也可以用瞬間接著劑，但是這次用焊接接合。

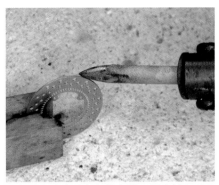

▲在耐火的磚塊上焊接作業。用木製夾具固定，滴入助焊劑，讓焊線流入。焊線太多會堵住散熱孔，所以請少量使用。

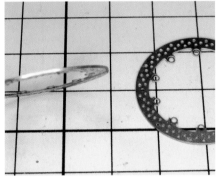

▲用砂紙修整接合面。若用焊接接合，因削切面也是金屬，所以有合而為一的感覺，若環境允許建議使用這個方法。

▲為了在煞車來令片做出摩擦的痕跡，用雙面膠將其固定在自製的圓盤。圓盤有同心圓的線條，所以可以利用同心圓線條對準中心位置。

▲用最慢的轉速並且將砂紙抵在一邊。用較粗的砂紙會形成更明顯的痕跡。

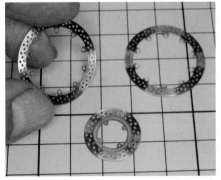

▲前煞車碟盤的外轉子以及後煞車碟盤加工完成。

▲內轉子圓盤用2片衝壓加工後的零件黏合後，塗上半光澤黑色，接著與外轉子圓盤接合，使用的是可強力接合金屬的環氧樹脂接著劑。

▲下一步要接合浮動插銷。雖然是無湯口零件，最好還是事先從蝕刻片拆下準備一旁。

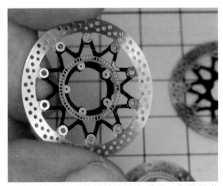

▲這是接合好浮動插銷的煞車碟盤。為了組裝費了一些工夫，但是成品效果相當逼真。

▲將蝕刻零件固定在輪框，和實際車輛一樣，鎖上螺絲固定。用雙面膠固定後，用0.4mm的手鑽開孔，再鎖上螺絲。

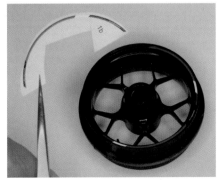

▲在輪框的邊緣貼上選配的水貼線條。使用了STUDIO 27製的水貼，塗上水貼強力軟化劑後，再用吹風機加熱就能自然服貼。

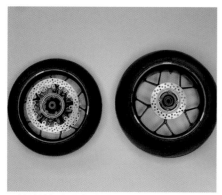

▲前後輪框都安裝上煞車碟盤和輪胎。輪胎有轉向之分，安裝時請先確認。

▲接著要組裝鏈條。先從蝕刻片取下所有的鏈結零件準備在一旁。雖然會有多的零件，但是還是要小心避免彈飛。

▲鏈節、圓筒狀滾子和前後鏈輪也先組裝好並準備在一旁。接下來就要進入宛如修行的作業。

▲將鏈節零件排列在鏈條零件的外側，並且依序黏貼。仔細對準開孔位置，不要偏移。黏貼完成的零件先塗上灰色金屬漆。

▲將滾子排列並黏貼在鏈條的一邊。若沒有垂直黏貼，無法穿入另一邊的開孔，所以黏貼時要注意不要黏歪。

▲雖然可和鏈輪完全嵌合，但是另一邊是否也能順利接合？

▲雖然有幾片鏈節脫落，但依舊可相互貼合。當然鏈條並不能轉動，不過整體結構的還原度可說是相當高。

▲和塑膠零件對照比較。畢竟使用了相當多的零件，組裝時需要花費較多心力。然而相較於塑膠需要透過雕刻提升還原度的步驟，或許兩種方法所花費的心力不相上下。從材質和堅固的角度考量，或許還是蝕刻零件的效果較佳。

▲為了將組裝好的鏈條穿過搖臂，必須剪斷一部分。

▲油箱的空氣濾清器外蓋縫隙為實心設計，所以打算將其開孔。

▲為了方便開孔，先在反面用研磨機削薄。要小心慢慢作業，以免削太薄而無法開孔。

▲使用0.125mm的薄鑿刀、工藝美工刀和手鑽一點一點削切。

▲第一個區塊的作業完成。如果太過急躁想要一口氣削切會很容易失敗，所以要小心慢慢地作業。

▲外蓋前端的螺絲要改成金屬製品，所以趁這個時候將這個部分削去，並且鑽出一個0.4mm的開孔。

▲縫隙開孔完成後，噴塗上底漆補土，確認是否有傷痕和稜線的狀況。若沒有問題就進入塗裝作業。

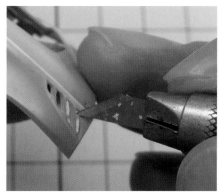

▲側整流罩後端也有縫隙，所以同樣用研磨機削薄背面、再鑽出開孔。相較於空氣濾清器外蓋，這裡的縫隙凹凸刻紋並不清楚，所以有點難作業。

▲一邊噴塗底漆補土並確認切口狀況，一邊花一點時間慢慢雕刻。

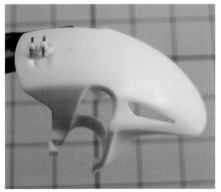

▲穿過切成細條狀的砂紙修整背面，大概修整成圖示的程度即可。

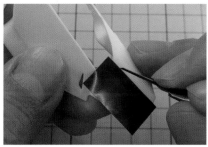

## ■ 組裝和修飾

▲前擋泥板的煞車油管連接件改成0.4mm的金屬線。煞車油管則是將熱收縮管加熱拉長後使用。

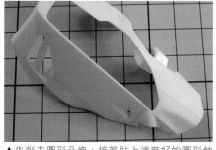

▲實際車輛的下整流罩也是左右分開的設計，所以接合後重新雕刻出刻線。將DYMO硬邊膠帶當成治具，使用0.2mm的鑿刀劃出刻線。

▲先削去圓形凸塊，接著貼上塗裝好的圓形蝕刻零件。

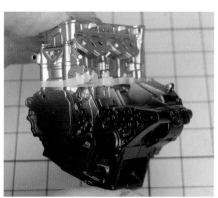

▲因為預計在曲軸箱外殼零件的螺絲貼上蝕刻零件，所以先削除螺絲塊狀。

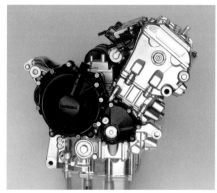

▲在分色塗裝時將遮蓋膠帶剪成細條狀，就可以服貼在細小的凹凸部位。汽缸塗上鈦銀色，曲軸箱塗上雲母銀。

▲在外殼零件的螺絲位置貼上蝕刻零件，接著組裝引擎本體。在處理螺絲塗裝時，用針或手鑽在螺絲中央劃出凹線就可提升精緻度。

## ■ 消音器的製作和塗裝

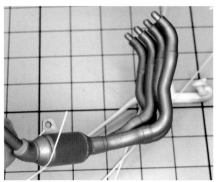

▲排氣管依稀有熔接線的痕跡，但只有微微凸起，所以貼上流道拉絲加強。

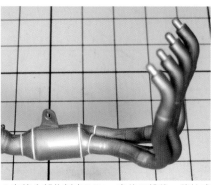

▲在接合部位刻出0.2mm寬的凹槽後，將拉成細絲的半邊流道黏貼在凹槽。

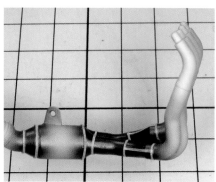

▲在熔接線的部分塗上槍鐵色，再貼上剪成細條狀的遮蓋膠帶。

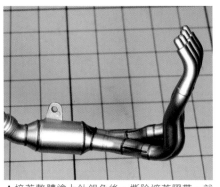

▲接著整體塗上鈦銀色後，撕除遮蓋膠帶，就會留下如圖示的熔接線。

▲若只有鈦銀色，色調會過於明亮，所以整體再塗上透明棕，降低明亮度。

▲然後在熔接線部分噴塗上較多的透明棕，營造明顯的色調差異。

▲接近引擎該側、受熱度較高的部分，稍微噴塗上透明藍。調整氣壓避免噴塗過量。

▲在透明棕表面稍微添加一點Mr. COLOR色源系列的洋紅色，並且參考照片資料調整色調。

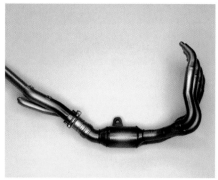

▲最後塗上稀釋後的黑色調，調整整體的明亮度。

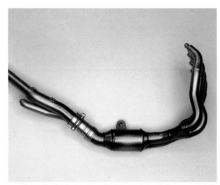

▲整體薄薄塗上透明塗層，除了排氣閥門以外的部分都貼上遮蓋膠帶，並且塗上鈦銀色。

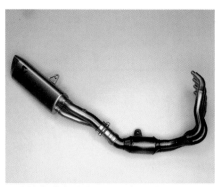

▲最後安裝上減音器即完成。減音器不會燒焦，所以不需要塗成燒焦色。

## ■ 整流罩的打底塗裝

▲因為要讓整流罩容易上色，並且修整分模線和凹痕，所以整體先用3000號海綿砂紙打磨。

▲有分模線的零件並不多，但是油箱零件或許因為模具滑塊的設計，可看出有分模線。

▲打磨後分模線就會不見，不過作業時請小心應該要保留油箱蓋口的左右刻紋，不要連這些地方都打磨削去。

▲整體都噴塗上底漆補土後，確認分模線是否都已消除。若沒有問題就繼續打底的準備作業。

▲稍微經過「水研磨」的處理，也就是將砂紙沾水研磨表面的作業。使用耐久型砂紙「Mr. Laplos精密拋光研磨砂紙」6000號。盡量完成平滑的打底塗裝，後續塗上的塗料表面才會平滑。

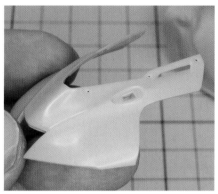
▲這時也要同時處理上整流罩。表面大約研磨至圖示程度即可。水研磨至稍微帶有光澤的程度。

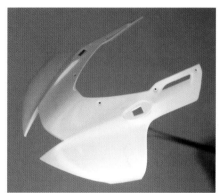
▲打底的白色使用GSI Creos的GX冷白色。圖示為持續噴塗此色大約2次的樣子。

▲擋風鏡和實際車輛一樣都鎖上螺絲固定。在擋風鏡鑽出4個開孔，在開孔處依序穿過昆蟲針固定，以免位移。

## ■ 整流罩的塗裝和修飾

▲大約重疊上色3次，塗成紅色。最後整體呈現出潤澤色調即成功。如果無法果斷噴塗反而會出現梨紋表面，所以請大膽噴塗。

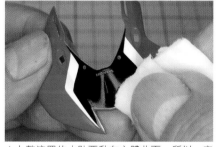
▲上整流罩的水貼要黏在立體曲面，所以一定會有部分出現皺褶。因為擔心使用水貼強力軟化劑的水貼破損，所以用熱水沾濕棉布後按壓水貼，使其服貼於表面。

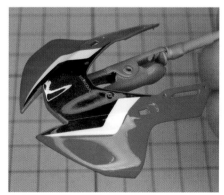
▲水貼乾燥後，噴塗上透明塗層。透明保護漆使用蓋亞gaia塗料EX系列的透明漆。

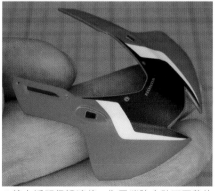
▲塗上透明保護漆後，為了消除水貼不平整的地方，用3000號的海綿砂紙打磨。為了避免削除稜線，只打磨平面部分，還要留意不要露出底色。

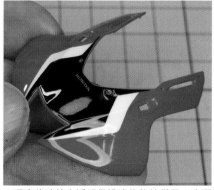
▲研磨後噴塗上透明保護漆修飾的樣子。表面雖然有光澤卻有點凹凸不平，所以要進一步拋光。

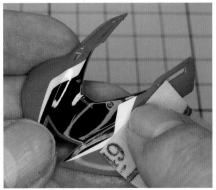

▲使用6000號Mr. Laplos精密拋光研磨砂紙水研磨，這次同樣不要打磨到稜線部分，只針對平面研磨拋光。

▲最後用長谷川的模型拋光陶瓷超細微粒極細研磨劑打磨修飾。

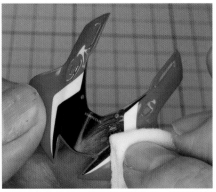

▲用柔軟的布沾取研磨劑打磨拋光。若使勁打磨會在表面留下布紋，所以作業時要輕柔緩慢。

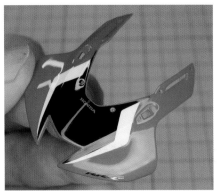

▲使用研磨劑拋光的作業結束。可看出表面光滑，反射光也不會出現波紋。

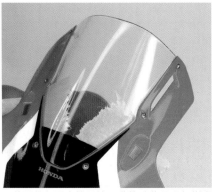

▲使用鉚釘固定擋風鏡，黏接時使用環氧樹脂接著劑。塗裝之前已開出0.4mm的開孔，因為開孔沾有塗料，所以建議再次用手鑽開孔後，再安裝螺絲固定。

▲接下來是側整流罩的分色塗裝。依照說明書要塗上紅色後，貼上遮蓋膠帶，但是這次為了減少塗層的段差，先塗藍色。藍色使用的是田宮的LP-45賽車藍。

▲乾燥後在藍色部分貼上遮蓋膠帶後，才塗上紅色。利用附件遮蓋貼紙的另一半，就可以完全遮蓋。紅色使用的是田宮的LP-21義大利紅。

▲由於油箱和側整流罩的標誌線條相連，所以先試組車架確認位置。

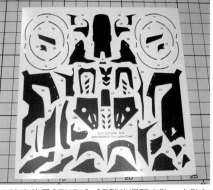

▲這次使用STUDIO 27製的選配水貼。水貼包括了乾式碳纖維水貼和輪框邊緣的標誌。

▲要依照部位細分，所以需要一些時間處理，但是可完整密合地貼覆。這些水貼對於水貼強力軟化劑有很高的耐受性，所以利用軟化劑和吹風機使其服貼於表面。

▲乾式碳纖維的零件有這4個，乾燥後噴塗上透明塗層。

▲透明塗層作業完成後，用海綿砂紙磨去重疊形成的水貼段差，最後修飾時再噴塗上消光透明漆形成透明塗層。大概只要噴塗2次讓整體呈現潤澤表面，就可以形成色調平均的樣子。

■ 其他作業

▲在燈罩護片的背面貼上鏡面薄膜貼片。

▲從正面打光就會如圖示般反光。

▲燈罩組裝完成的樣子。貼上鏡面薄膜貼片就很容易辨識車燈位置。

▲尾燈內部的LED燈也貼有蝕刻零件修飾。

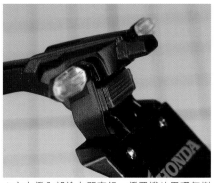

▲方向燈內部塗上閃亮銀。燈罩護片用環氧樹脂接著劑接合。車牌則是在蝕刻零件貼上水貼後,再用金屬螺絲安裝。

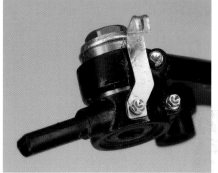

▲裁去煞車油杯的支架,更換成蝕刻零件的支架。把手周圍夾鉗都改成用附法蘭盤的六角螺栓固定。

▲機油箱不要噴塗底漆補土,直接塗上藍色,並且薄薄噴塗上白色後,塗上透明塗層。最後貼上遮蓋膠帶為箱蓋上色,並貼上蝕刻零件的螺絲零件。

▲水箱表面貼上蝕刻零件。上半部塗上金屬灰,下半部則利用蝕刻零件的金屬質地。風扇的螺絲也使用蝕刻零件。

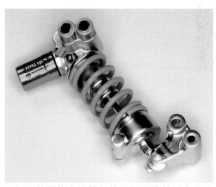

▲阻尼棒彈簧和油箱,使用選配的前叉套組零件。阻尼棒本身塗上閃亮銀。

▲這裡介紹駐車架偷膠部分的填補方法。將塑膠片裁切成小塊狀並且塞入要填補的位置,接著在縫隙填入光固化補土。再覆蓋上透明塑膠片使其固化。

▲待完全固化後,撕除塑膠片並修整形狀。可用砂紙等工具簡單去除多餘的部分。

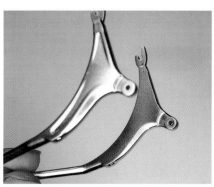

▲形狀修整完成後,噴塗上黑色底色,再塗上亮銀色,接著噴塗上透明塗層。

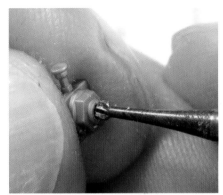

▲加工後輪軸的螺栓。用手鑽開出淺淺的開孔後，用研磨機的鑽頭修整形狀。

▲大概修整成如照片所示。實際車輛的輪軸為中空零件。如果鑽出開孔會露出裡面的十字螺絲，所以只開出一個凹洞。

▲前叉上方會伸出一條電線，由於套件省略了連接這條電線的連接器，所以用塑膠棒和金屬管製作。

▲製作的方法是將3mm的方型塑膠棒前端加工成金字塔狀，再插入內徑0.4mm、外徑0.6mm的鋁管。接著插入0.3mm的黃銅線和三角台接合。

▲為了將螺栓插入前叉的避震器底管，削去橢圓形塊狀並且開一個0.5mm的開孔。

▲螺栓為有0.9mm法蘭盤的六角螺栓，這個部分意外地顯眼，所以可有效提升細節。

▲將固定車架和座椅導軌的4處螺栓改成金屬製品。由1.2mm的墊片和六角螺栓組成。

▲因為煞車卡鉗的煞車管連接件要改用0.4mm的金屬線，連接避震底管的螺栓也要改用金屬製品，所以削去這些地方的塊狀部分，並且開出0.5mm的開孔。

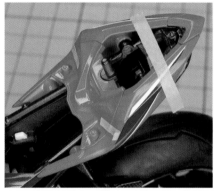

▲用環氧樹脂接著劑黏上坐墊整流罩。為了不要和前端的細小零件之間產生間隙，用膠帶暫時固定並且使其硬化。

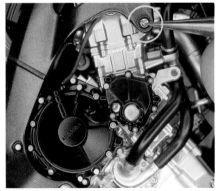

▲將引擎固定在車架的十字螺絲。雖然搖臂軸承的部分添加了套筒螺帽和保護套加以改良，但是因為這個部分很顯眼，所以增加了細節。

▲用環氧樹脂接著劑黏上蝕刻零件的六角螺栓零件。因為是平面設計，刻紋較淺，但會消除十字螺絲給人不自然的感覺。

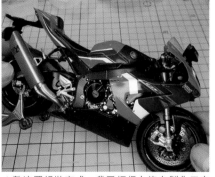

▲整流罩組裝完成。我已經很久沒有製作田宮的重機模型，套件設計之細膩、精緻度之高令人驚訝。我認為即便只有塗裝上色也絕對是一件完整的作品，不過為重機模型添加細節也是製作的樂趣之一。希望大家能挑戰看看。

TAMIYA 1/12 scale plastic kit
Honda CBR1000RR-R FIREBLADE SP
modeled&describet by Koji ICHINOHE

Chapter 3以「使用難度較高的蝕刻零件」,和「以拋光形成更光滑的表面處理」為主題來製作模型,而其他的作業基本上和Chapter 2的差異並不大。因此乍看之下作品外觀似乎並沒有明顯的差異,但是卻更加提升了作品的完整度。或許直接觀看作品較容易感受到兩者的差異,散發的光彩截然不同。

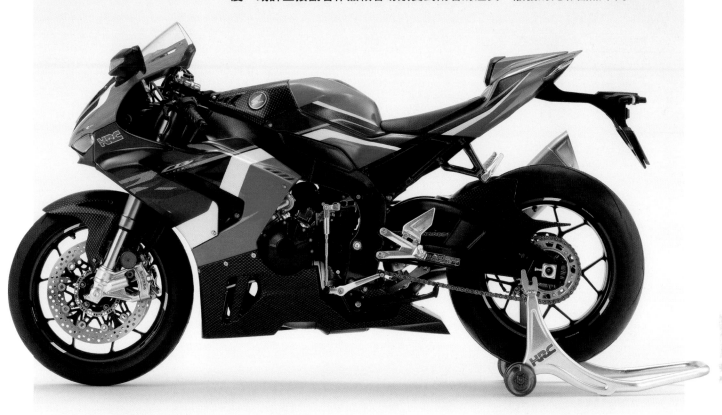

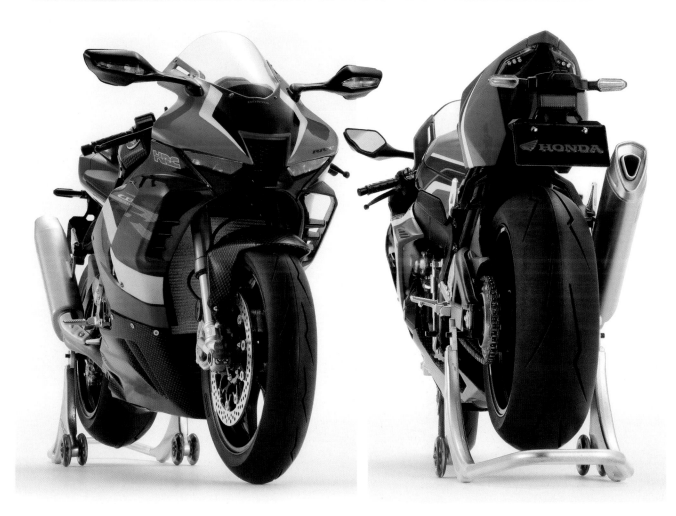

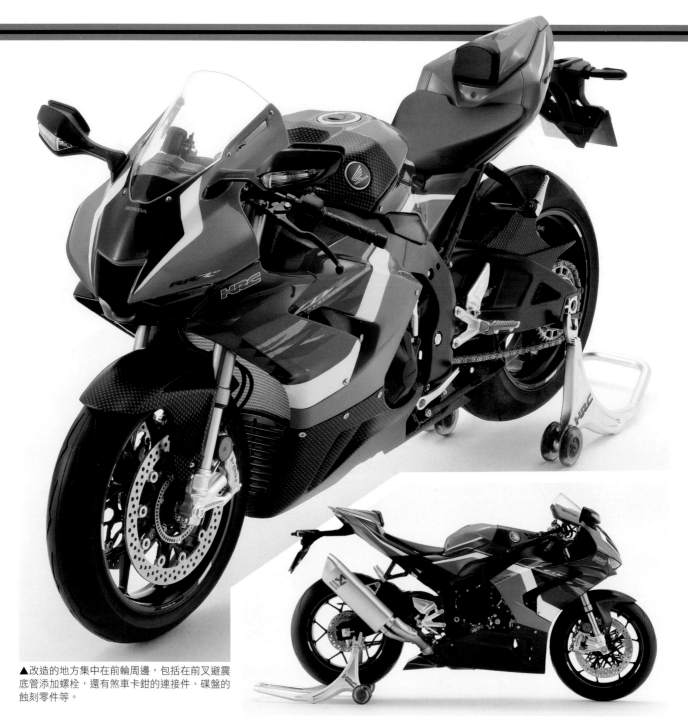

▲改造的地方集中在前輪周邊，包括在前叉避震底管添加螺栓，還有煞車卡鉗的連接件、碟盤的蝕刻零件等。

▲這個區塊增加了來自前叉上部的配線和連接器。在電線連接的內側新增並製作了右邊圖示的零件。

◀這是貼上碳纖維水貼時的照片。之後又噴塗了透明塗層以消除段差，大家是否可看出這時為了盡力對齊接合處圖案，而使水貼重疊貼合的樣子。

這次受邀示範的內容是關於使用蝕刻零件提升細節的作法，我嘗試使用田宮的CBR1000RR-R套件，和Hobby Design的細節提升套組完成一台重機模型。蝕刻零件的特點就在於可表現塗裝無法達到的金屬質地，以及運用薄度產生的精緻感。若是汽車可運用在安全帶的金屬帶扣或電線，若是重機就可以運用在煞車碟盤、鏈條和螺栓頭等，都會呈現很好的效果。雖然也有另外販售鏈條或碟盤的零件，而像我這次使用的是套組，當中會有些不太好用的零件，這或許是因為套組必須有一定的商品數量。當然並不需要全部使用，所以使用時要思考呈現的效果後拿捏取捨。剩餘的零件只要拆下還可以用在其他地方。

我很久沒有製作田宮的套件，不論是設計還是精密度都比以前提升許多，製作的過程中屢屢讓我感到驚艷，覺得田宮真是太厲害了。不過若問我有甚麼意見，我希望前叉輪軸和車架引擎的安裝螺絲要像搖臂軸承一樣，最好也有遮蓋十字螺絲的螺栓頭護蓋。

這組套件即便只組裝不塗裝也會是很棒的作品。若模型為珍珠黑色更簡單，甚至不需要區分塗色，所以我很推薦大家試做看看。

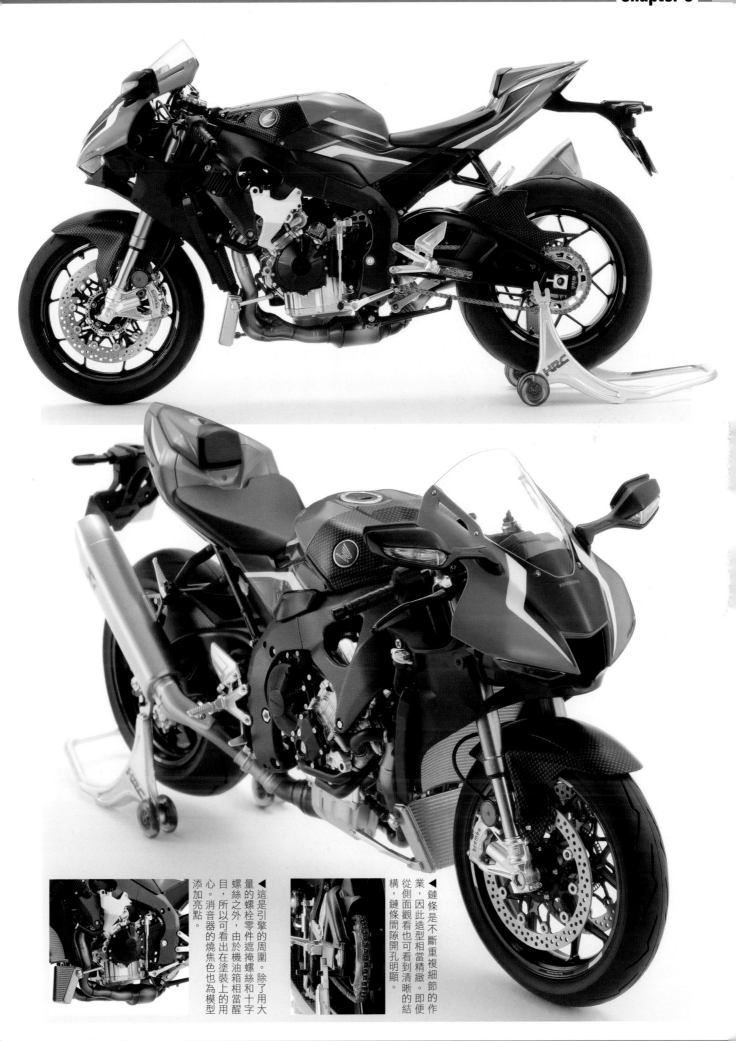

▲這是引擎的周圍。除了用大量的螺栓零件遮掩螺絲和十字螺絲之外，由於機油箱相當醒目，所以可看出在塗裝上的用心。消音器的燒焦色也為模型添加亮點。

▲鏈條是不斷重複細節的作業，因此造型相當精緻。即便從側面觀看也可看到清晰的結構，鏈條間隙開孔明顯。

# Chapter 4

## 施展專業技術！
## 將98年款NSR500改造成「93年款」

來到最後一章的本篇主題為「將套件的重機改造成別的型號」。這次的作業相當浩大，因為我們要以田宮NSR500「98年款」為基礎，改造成造型截然不同的「93年款」。為達目標，中間的過程當然也就不輕鬆，會需要耗費許多工夫，作業也會相當講究，例如移植其他套件的零件、運用其他品牌的改裝零件或蝕刻零件，利用塑膠板和塑膠棒自製零件等。

擔任本章教學的模型師為石鉢俊，他完全發揮了自身的專業技術，然而實際上這些並非可「立即效仿」的方法。儘管如此，大家應該可一窺並且偷師許多專業技巧。總之希望大家先觀摩這些製作過程與講究之處，並且以此為「目標」，若能達到這樣的境界就會很厲害！

田宮1/12比例塑膠套件
REPSOL Honda NSR500 '98
長谷川1/12比例塑膠套件
使用
Honda NSR500「1989 WGP500 CHAMPION」

### Honda NSR500 '93

製作與解說／石鉢俊

**REPSOL Honda NSR500 '98**
●銷售廠商／田宮●2750日圓、2008年3月發售●1/12比例●塑膠模型套件

**Honda NSR500「1989 WGP500 CHAMPION」**
●銷售廠商／長谷川●4620日圓、2014年12月發售●1/12比例●塑膠模型套件

---

Point 1

### 善用兩組套件和改裝套件！

這次以田宮NSR500 '98的套件為基礎，再借用STUDIO 27改裝套件和長谷川套件的零件，改造成93年款的NSR500，不但細節完整，甚至還原了內部構造，真可謂是一大製作。即便如此依舊有零件不足的情況，所以必須自行製作補足這些地方。

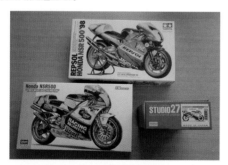

▲上方為改造套件的零件。因為符合這次93年款的作業有形狀，所以對這次93年款的作業有極大的幫助。不過因為是金屬製品，處理時稍有難度。

▶但是組裝在套件時形成很大的縫隙……，自己製作的零件也會發生一樣的情況。當零件的安裝不如預期，要將其與套件完美契合並非易事，要如何調整這些零件就成了很重要的工作。

Point 2

### 對照資料貼近實際車輛

這次的題目是要盡量完美重現細節，所以絕不可缺少實際車輛的資料。這時若有雜誌或書籍就會有很大的助益，假如還有拍照的機會，就請多多拍下無法在網路搜尋到的照片。

▶作業時主要參考了這兩本書。左邊為「Honda Grand Prix Machine」可購買到電子書。「RACERS」主要篇幅多為92年款的介紹，但也有刊登一點93年款的相關資料。

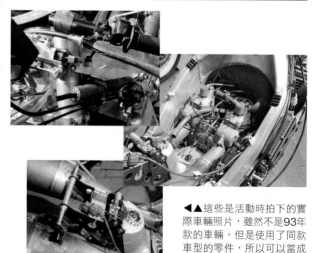

◀▲這些是活動時拍下的實際車輛照片，雖然不是93年款的車輛，但是使用了同款車型的零件，所以可以當成細節參考。

## ■ 引擎周邊的改造

▲在製作93年款重機時，引擎本身沒有需要特別改造的部分，但是要更改周邊的「衝壓空氣進氣管」和水箱等的形狀。

▲首先是在進氣管增加隔板。在大概中央的位置，用0.15mm的鑿刀挖出凹槽。

▲將0.14mm的塑膠板裁切成大概的三角形做成隔板，並且沿著凹槽插入。

▲接合後，裁去多餘的部分並且修整形狀。

▲這是活動時拍下的實際車輛照片。雖然不是93年款的重機，但是這年的車款中大多使用同款零件，所以當成這次的參考資料。

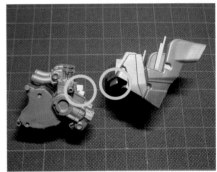

▲為了方便分色塗裝和細節提升的作業，用0.1mm的鑿刀割開引擎和衝壓空氣進氣管。為了方便再次接合，用塑膠板製作了護蓋並且添加在割開後的斷面。

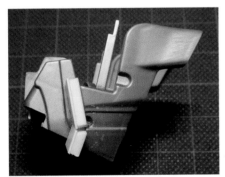

▲變更進氣管側面的形狀。將塑膠板組合後，添加在突出的部分，將其加長。

▲左右兩邊都用塑膠板加長後，削切修整形狀。用瞬間接著劑接合還可以消除接縫線，所以建議使用塑膠板變更形狀。

▲雖然不知道詳細的設計，但是在實際車輛中，汽缸頭附近會有類似燃料系統的管線，所以要重現這個部分。將加工的塑膠棒插入分割的位置固定，再插入鎳銀線。

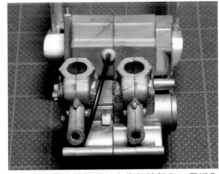

▲用3mm左右的塑膠棒在集氣箱製作一個插入口，並且開出一個軟管用的開孔。先將套件附的軟管插入集中。原本這條軟管和燃油箱旋塞連接，不過為了方便作業，在製作範例中並未連接，只是放置。

▲因為在93年款資料中並沒有將集氣箱拆下的照片，所以單憑想像製作。可以從97年款確認集氣箱上有類似燃料系統的管線安裝口。這個部分使用2mm左右的塑膠棒和TOP Studio的墊片自製零件，稍微靠左邊接合。

▲這是驅動儀表後方RC氣閥的伺服馬達，以及將其分配至上下V型汽缸所需的連接桿。只有長谷川套件有附這些零件，所以為了將長谷川的零件安裝在田宮套件，需要經過一番加工。

▲用鎳銀在安裝部位打樁插入。只有前端再重疊套上黃銅管，確保與汽缸之間的間隙。

▲用塑膠棒自製轉接前後連接件的零件。形狀隨意。

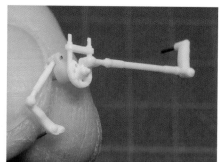

▲作用就是如圖所示連接兩個零件。

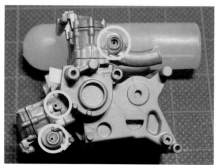

▲如圖所示在引擎的3處鑽出安裝開孔。

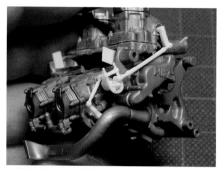

▲試著接合並且調整，確認是否會影響到下方的冷卻管。

▲接著也試組左邊的冷卻管確認情況。總之不需擔心產生相互干擾的問題。而且幸好這次連接件本身不需要額外的加工。

▲塗裝後要增加配線，但是安裝好連接件後發現，從空間上來看，要增加配線必須仔細思考安裝的順序。如果要增加套件沒有的零件，就可能發生這類情況，所以試組相當重要。

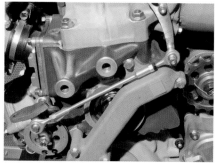

▲實際車輛中的連接桿，很少有機會可仔細觀看。

▲電池周邊零件的加工。因為不同於93年款的安裝位置和形狀，所以須加以改造。

▲先分割零件。只使用套件中的電池盒。

▲完全拆除掉電池本體，只利用電池盒並且用塑膠板改造。照片中為初期階段的形狀，之後又經過些微的調整。

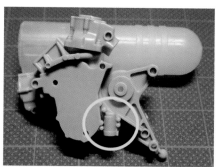

▲從長谷川套件中，只借用了這個引擎離合器構造零件的一部分。而且98年款的離合器為油壓式，但是93年款的離合器為線控式，構造不同，所以加以改造。

▲削切塑膠棒自製成離合器推桿,加上WAVE的彈簧和Adlers Nest的螺栓頭,再組裝上削切自長谷川套件的零件,就做出新的零件。

▲在引擎旁邊重新設計離合器零件和電池盒的安裝位置。試組並決定位置後,用手鑽開出0.5mm的安裝孔。曲軸箱凹陷部分則用塑膠板填補。

▲一邊用鑽頭貫穿一邊決定安裝位置,並且用鎳銀線固定。可清楚看到鎳銀線,但這個部分安裝上電池盒後就看不到,所以不需擔心。

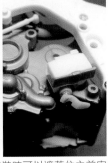
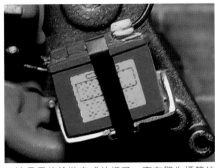
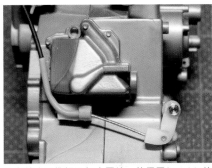

▲安裝電池盒。為了安裝時可以遮蓋住之前安裝的離合器零件,在電池盒的內側增加支架。反覆試組並且調整高度等位置。還添加框架,避免電池盒太往外突出。

▲這是最後塗裝完成的樣子。寫有警告標籤的水貼是另外購買的材料。黑色綁帶是使用長谷川的「薄膜貼片消光黑」。

▲在離合器推桿添加金屬線,使用了flagship的0.4mm極細金屬線,而離合器線轉接部分的零件則使用長谷川的零件。因為要調整高度在內側增加塑膠板。位置關係稍微有點歪斜,但是完成後不容易看出來,所以沒有關係。

▲水箱芯體有明顯的圖釘痕跡,尤其是背面。沒想到是完成後會被看到的部分,所以需加工處理。

▲大膽削去背面所有刻紋痕跡。

▲使用barchetta的水箱芯體蝕刻零件,替代削去的刻紋痕跡。商品規格為1/20比例的套件,但完全可用於1/12比例的重型摩托車。將其整齊裁切後,用瞬間接著劑黏貼就呈現很漂亮的外觀。

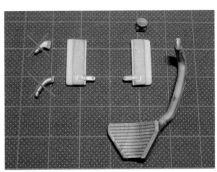

▲更改水箱側邊的形狀。93年款重機的水箱側邊較寬。之後會分割零件,所以為了後續重新組裝時不要偏離原本的位置,在加工前先標註記號。

▲分割零件並且在側邊用塑膠板增加寬度。另外左側管件安裝部分會重新製作,所以不再使用。

▲左側。利用白色部分的寬度完成加寬的形狀。側邊上部用塑膠板增加支架。另外還仔細試組、調整位置,以免管件部分影響周圍結構。

▲黏上0.3mm的塑膠棒，在支架周圍增加熔接線。因為不加以調整會變得太厚，所以用砂紙稍微打磨修整表面。

▲右側管件的安裝作業複雜，所以改用橡膠管安裝。但是如果直接安裝，彎曲的部分會壓扁變得不好看。

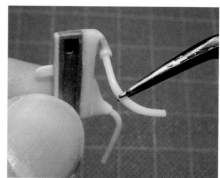

▲為了避免這個問題，在橡膠軟管裡插入塑膠棒。用打火機炙燒彎曲塑膠棒，調整角度，這道作業很重要。

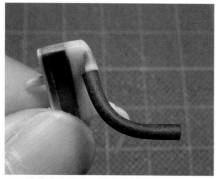

▲一邊轉動橡膠管一邊塞入就可順利插入。彎曲部分也沒有變扁，所以應該是可行的作法。但是如果多次插入拔出，裡面的塑膠棒會斷掉，還請小心。

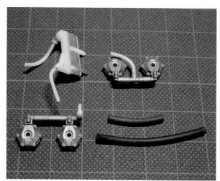

▲橡膠管安裝部分都經過同樣的加工。

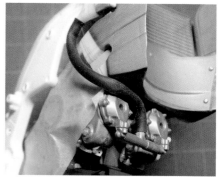

▲裡面的塑膠棒並未完全相連，所以中間有點變形。但是為了避免影響整流罩的組裝所以對此妥協。對於橡膠管的加工必須保留背隙。

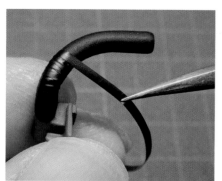

▲像實際車輛一樣，橡膠管塗裝後也要用膠帶或膠布捲覆。膠帶使用切成細條狀的消光黑薄膜貼片。

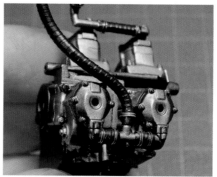

▲橡膠管也要用薄膜貼片纏繞。根部的管束使用柔軟的金屬線，但是很容易斷，使作業困難。下次會考慮嘗試其他材料。

▲離合器使用TOP Studio製的細節提升零件。

▲零件組成如圖所示。除了離合器片之外，其他部分都先上色。樹脂製的離合器壓板塗上田宮塗料的消光泥土色，蝕刻零件的黑色部分也使用田宮塗料的暗鐵色。

▲用牙籤尖端沾取少量瞬間接著劑，黏接蝕刻零件。

▲塗接著劑的重點是靠近內側，避免超出外側。為了避免塗層剝離，安裝作業時須小心。

▲最後才組裝離合器片,並且加上螺栓零件。

▲從背面塗上接著劑,就不需要擔心從正面溢出。

▲這是完成的樣子。NSR500套件中省略的離合器側邊造型也變得明顯,所以更換成細節提升零件,外觀就變得精緻多了。

▲這是拾波線圈,添加了barchetta的0.28mm黃色電線。只增加了配線就變得很逼真。

▲引擎塗裝後,安裝上拾波線圈的樣子。和離合器都改造得很逼真。

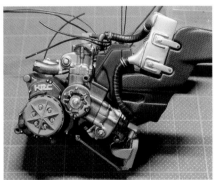

▲經過前面的作業,於塗裝後安裝完成的引擎本體照片。進氣管部分貼有已絕版的STUDIO 27製碳纖維水貼。

## ■ 車架和搖臂的改造

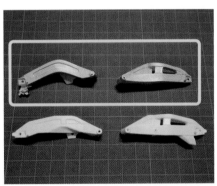

▲93年款和98年款的車架本身,除了踏板支架的形狀之外,並沒有很大的差異。然而搖臂的形狀相當不同,所以在這次的作業範例中會更換成改造套件的搖臂零件(黃框內的零件)。

▲先試組後避震器。套件為同時組裝搖臂和後避震器的設計,但這次考慮消除接合線和作業效率,將後避震器以分件加工改造成用螺絲接合。

▲重新鑽一個開孔以便分件加工後的組裝。用1mm手鑽開孔後,只在前端開出2mm的開孔,以便將螺絲頭嵌入。

▲用塑膠棒填在這個開孔,做成螺絲孔座。

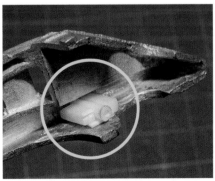

▲另一側也有固定螺絲的塑膠棒,而且還加裝了塑膠板以穩固這個狀態。

▲後避震器該側也削去了安裝處的突起部分,並且用手鑽開孔。

▲先將螺絲鎖上確認開孔。螺絲使用手邊寬1.2mm、長6mm的廢棄零件。

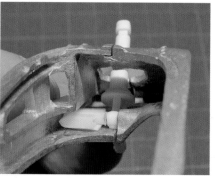

▲這是從內側觀看的樣子。固定成如照片所示。因為安裝上似乎沒有問題，所以後避震器的分件加工已經完成。

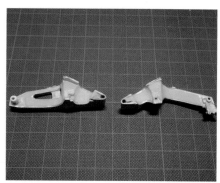

▲搖臂完成分件加工後，在內側填補環氧樹脂修整表面。

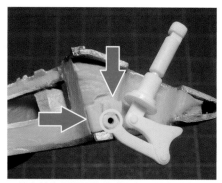

▲填充前先用塑膠棒做成隔板，以免補土填入後續要安裝後避震器的位置。

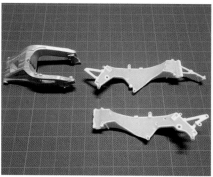

▲結合左右零件，搖臂的作業先告一個段落。同時車架內部也先填入環氧補土。

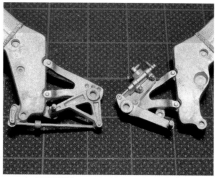

▲一如前面所述，98年款和93年款車架的踏板支架形狀不同，所以要改造這個地方。使用改造套件附的車架。這次只剪下這組套件的踏板支架使用。

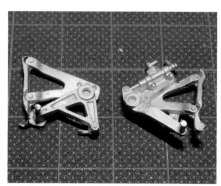

▲只使用這個部分。因為是金屬製品，所以使用電動研磨機的鑽頭裁切。

▲用金屬銼刀修整斷面形狀。

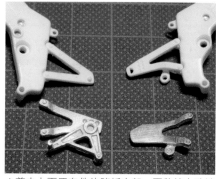

▲剪去上面原套件的踏板支架，再移植上改造套件的零件。

▲一邊對齊位置一邊用手鑽分別在踏板支架和車架開出0.6mm的開孔。

▲使用TOP Studio製的鉚釘安裝。有一邊支架的位置有點不偏移，但幸好金屬具有柔軟性，並且利用一點巧勁使其對齊。

▲接著踏板桿也更換成TOP Studio製零件。雖然標示為1994年～2002年的規格，但是只要稍微修改前端部分的模塊，就可以用於93年款重機。因為是很細小的零件，所以用1mm的鎳銀線打樁插入，以提高安裝強度。

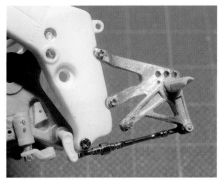

▲打檔連桿和左邊的踏板桿一樣，也安裝上 TOP Studio製的零件。

▲這是從下方觀看的照片。前方用塑膠棒延長了安裝部分，以便筆直安裝上打檔連桿。後方因為長度不足，所以必須增加黃銅管。作業至此，踏板支架周邊的調整暫告一個段落。之後會再正式安裝，所以先拆除。

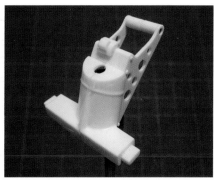

▲支撐坐墊整流罩和膨脹室的塔狀車架也要改造。

▲將實心部分開孔。接著削去支撐膨脹室的部分，因為之後會用金屬重新製作。

▲膨脹室支撐部分更換成由2根黃銅管（外徑0.8mm×內徑0.6mm和外徑1mm×內徑0.8mm）組成的零件。

▲這是更換後的樣子。外觀瞬間變得精緻，提升了真實感。

▲將後避震器固定在車架時的零件，以長谷川套件為基礎，再加工重新製作。因為田宮套件的這個部分只是一個圓形，所以更換這個部分，大大提升細節表現。

▲這是再安裝上膨脹室的試組照片。雖然之後才知道，將安裝處變更為金屬製品會降低柔軟性，使坐墊整流罩的拆裝變得有點困難。因此為解決這個問題，只固定單邊的膨脹室，另一邊不黏接，只用插入固定。

▲這是這個部分的實際車輛照片，當作參考。

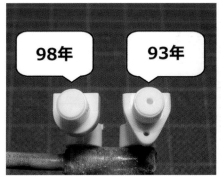

98年　　93年

▲後避震器的部分形狀也會因為年份款型而不同，所以用塑膠板加長或開孔，變更成如照片般的形狀。

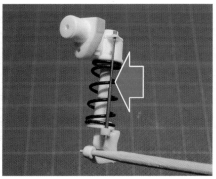

▲後避震器組裝完成的樣子。添加了自製的行程感應器。從這年開始重機慢慢增加了感應系統的設計。

▲若增加行程感應器，請注意需稍加調整，以免影響到搖臂內側的補土。我在塗裝階段時才發現。

▲這邊要接合車架的左右邊,並且調整和搖臂的組裝。使用1.6mm的WAVE黃銅管製成搖臂軸承。在試組時發現左右邊稍有空隙。

▲因此進入空隙填補的作業。這時也試組了後避震器,安裝時後避震器要垂直嵌入搖臂的位置。

▲以這個位置為基準點用塑膠板加寬。這次分別在左邊增加0.3mm,右邊增加0.5mm。

▲重新安裝,變得相當密合。其實也要考慮塗層厚度,最好再留下一點空隙,但是已改造得相當密合。

▲若確定了搖臂位置,也要調整輪框和輪軸周邊結構。這裡的作業同樣使用了塑膠棒和塑膠板。

▲調整時要和輪胎一起位在中心線。搖臂的分割線和輪胎的分模線對齊,自然就會位於中心線。

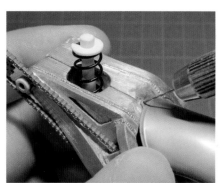

▲輪胎位置確定後,也試著裝上擋泥板。

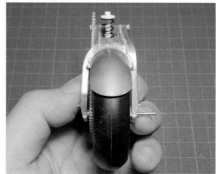

▲只要擋泥板能完整將輪胎嵌入其中,輪框周邊結構的調整即完成,

▲完成至這個步驟時,則用補土分別填補搖臂和車架內側的接合線,使左右零件合為一體。車架上有安裝油箱的開孔,所以修整成形時要保留這個部分。

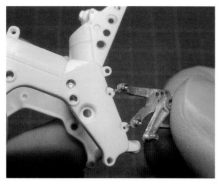

▲將剛才調整好的踏板支架接合在車架固定。

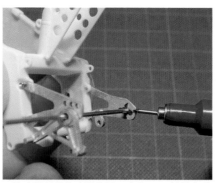

▲決定踏板桿的安裝位置。穿入1mm的鎳銀線並且調整角度,讓踏板桿的位置平均對稱地位在兩端。

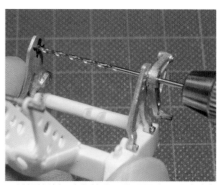

▲以標註的記號為基準用鑽頭開孔。開孔時也要小心留意開孔角度。

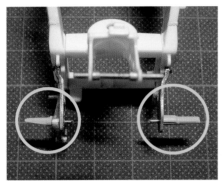

▲開孔後在左右安裝上踏板桿，並且確認是否對稱。只要位置對稱即可。踏板周邊結構大概處理至如圖示即完成。

▲在93年款中，安裝在車架的點火線圈，有部分和98年款的形狀並不相同。因為無法確認點火線圈在車架內部的正確形狀，所以依舊使用這個套件零件，但將其分割並且留下可確認的外側結構，並且自行加工成類似的形狀。

▲將割開的點火線圈安裝在車架。填補了原本的安裝孔，重新鑿出新的安裝孔。

## ■ 儀表周邊結構

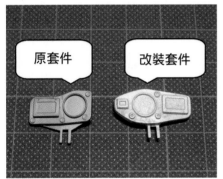

▲儀表使用改裝套件的零件。

▲將車架前方安裝儀表的支架更換成黃銅管。主要的目的是增加支撐強度。並且在穿入0.5mm的鎳銀線，當成固定儀表的插銷。

▲伺服馬達使用長谷川的套件。電線部分使用0.3mm的鎳銀線和黃銅管組合製成。

▲用塑膠板和塑膠棒自製黃色圈起處的電控電磁閥。並且嵌入安裝管線的0.5mm鎳銀線。

▲鋁製的廢油回收桶使用改裝套件的零件。

▲只切下廢油回收桶，重新製作安裝部分。

▲這是將前面零件試組在一起的樣子。因為都是新製的零件，所以確認一下整體的比例結構，並沒有特別的問題。

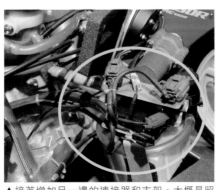

▲接著增加另一邊的連接器和支架。大概是照片中黃色圈起部分。

▲這是將鋁板彎折自製的支架。還用Model Factory HIRO的平鉚釘，增加了安裝用的插銷，並且試著安裝在車架前方管件的樣子。調整支架形狀，避免影響到前面製作的廢油回收桶和儀表。

▲連接器使用Hobby Design製的零件，當中有2種大小，這裡使用3個大的連接器，並且加上塑膠板自成類似CPU的零件。連接器的下方打椿插入了固定用的鎳銀線。

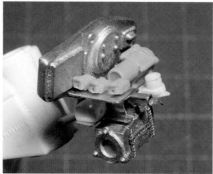
▲將連接器和類似CPU的零件安裝在支架的樣子。因為決定好適合的位置，所以儀表周圍結構至此完成。

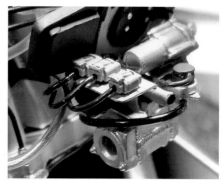
▲添加塗裝和配線，就會形成如圖示般的效果，細節大幅提升，呈現逼真寫實的樣子。

▲再次回到搖臂的作業。扣在駐車架的鉤件若使用套件的零件，形狀不清楚又很容易彎折，所以重新製作。

▲剪去套件的鉤件，鑿出安裝開孔。

▲鉤件的軸承使用Adlers Nest 1.2mm的螺栓頭，並且插入安裝開孔。插入時保留螺栓頭兩端的長軸心。

▲將黃銅管穿過突出於外的軸心，增加鉤件厚度，還可當成安裝下一個零件的前端墊圈檔塊。

▲在前端重疊安裝2片TOP Studio製的墊圈。有點不好安裝，利用工具推進。

▲最後用金屬打磨棒修整前端即完成。

▲這是完成圖示。形狀比原本的樣子清楚，還增加了強度。

▲鏈條調整器使用了改造套件的蝕刻零件。接著使用WAVE製的1.0mm六角棒，重現前端的螺帽。

▲後煞車的魚眼螺絲也可以使用套件的零件，但是為了讓形狀更清楚仍決定替換改造。

▲使用TOP Studio製的魚眼螺絲套組C。這是我個人經常使用的零件，之後也會用在其他地方。

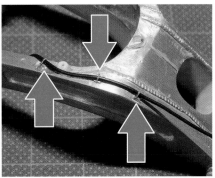

▲經過搖臂等處的配線固定鉤，使用TOP Studio製的蝕刻束線帶組。雖然是1/20比例用的零件，但也可以用於1/12比例的重機模型。

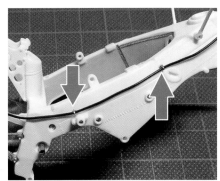

▲這是來自搖臂的後煞車配線連接，車架也要添加固定配線用的鉤件。這次製作的NSR500為賽車手Mick Doohan使用的規格，因為他腳受傷的關係，後煞車更改成手動後煞車的特殊規格。

▲用TOP Studio製的WELD LINE重現車架內的熔接線。由於彎曲寬度有限，線條稍微歪斜，但是應該沒有太大的影響。

## ■ 前叉與周邊零件

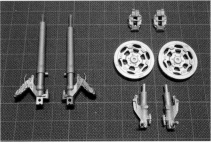

▲這些是前叉和煞車卡鉗等零件，也要改造成93年款的規格。套件只使用外管零件，其他部分都使用改造套件或自製零件。

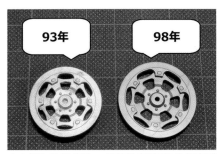

93年　　98年

▲左邊為改造零件。相較於98年款的煞車碟盤，93年款小了一整圈。

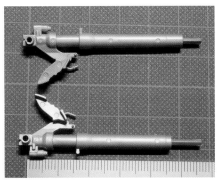

▲為了避免有明顯的校準誤差，所以在改造前先紀錄原本的長度。行程感應器太長或太短都會影響重機的整體比例，所以是改造底盤時須特別留意之處。

▲內管以下的結構如照片所示。從改造套件的零件中，只剪下避震器底管使用。以2.6mm的鎳銀線為軸心，套入黃銅管和塑膠管組合成新的內管。

▲調整輪軸的周圍結構。為了避免影響輪框，用塑膠板墊高。

▲組裝煞車卡鉗和避震器底管。這時打樁插入鎳銀線，提升安裝強度。另外，在煞車卡鉗添加TOP Studio製的魚眼螺絲。

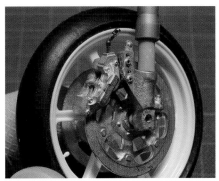

▲先將剎車碟盤和輪框組合，確認是否可順利嵌合。

▲由於煞車卡鉗和碟盤相互干擾，比例不佳，所以一點一點削薄煞車卡鉗的內側，加以調整。

▲加上安裝在右邊的行程感應器本體。將0.8mm×0.6mm的黃銅管和0.5mm的鎳銀線組合。接著下三角台也添加鉚釘,提升細節。

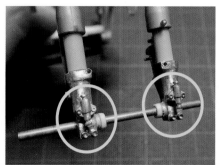

▲避震器底管也添加鉚釘提升細節。

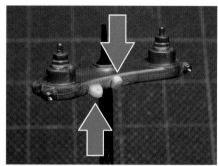

▲這是三角台的零件。這裡的作業包括添加鉚釘,還有製作新的煞車油杯。首先用塑膠板新增一個安裝煞車油杯的支架。

▲套件的油杯零件只使用杯蓋的部分,油杯本體則用塑膠棒重新製作。還添加了連接油管的鎳銀線。

▲這是安裝後的照片。在Mick Doohan的規格中,連後煞車油杯都安裝在三角台上。

## ■ 把手的改造

▲把手也不同於93年款,所以要加以改造。只選用了套件中的這個零件。

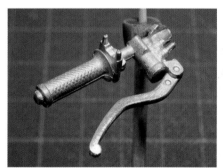

▲剪去棒狀部分,整個把手幾乎都移植了改造套件的零件。

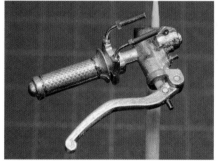

▲提升右邊握把的細節。油門線調整器等都替換成金屬材質的自製零件和細節提升零件。

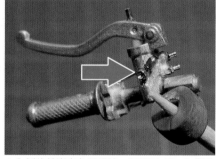

▲內側的前剎車魚眼螺絲,用TOP Studio製的魚眼螺絲套組C組裝。這次範例中很常使用這個套組。

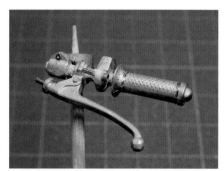

▲這是左邊握把。不像右邊握把有那麼多細節,但仍自製添加了一顆旋鈕,是前煞車的行程調整機構。

▲為了重現握把線圈的事前準備,先用0.15mm的鑿刀挖出凹槽。

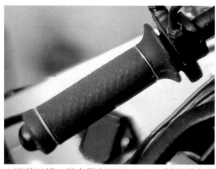

▲沿著凹槽,捲上附在TOP Studio製插頭套組內的金屬線,將打結處彎折藏在不顯眼的位置。

▲防甩頭的製作使用TOP Studio製零件。結構簡單,細節提升作業較為輕鬆。

▲試組後的位置關係如照片所示。至此把手周邊結構的細節完成。

### ■■ 消音器的改造

▲如果依照套件的設計將膨脹室和滅音器組裝,就會如圖示般連根部都沒入滅音器中。

▲因此為了調整這個部分,在兩者之間添加塑膠棒,並且調整在恰到好處的接合位置。

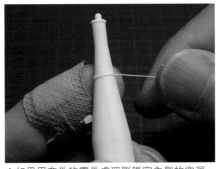

▲如果用套件的零件處理膨脹室內側的空洞,熔接線就會消失不見。由於造型「過於平面」單調,所以添加了熔接線。使用了0.3mm的塑膠棒,並且用瞬間接著劑捲繞黏貼在表面。

▲捲繞完成後,用打磨棒稍微削磨表面,讓整體厚度變得平均。最後用海綿砂紙去除「研磨毛邊」,讓整體合而為一。

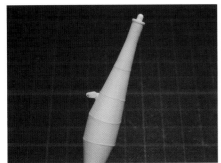

▲這樣一來經過削磨的熔接線就恢復原狀。

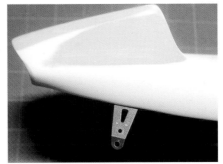

▲坐墊整流罩上固定滅音器支架的形狀也不同於93年款的重機,所以改用TOP Studio製的蝕刻零件。

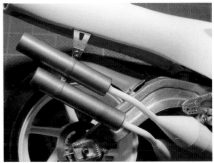

▲調整支架位置,試組上排氣管。

▲滅音器的細節提升。割開連接部分,並且分別加工。透過加工消除接合線、添加鉚釘,還有固定滅音器彈簧的作業都變得比較方便。

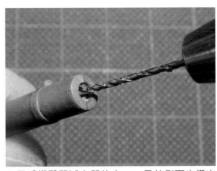

▲用手鑽鑿開滅音器的出口,另外側面也鑽出安裝金屬鉚釘的開孔。

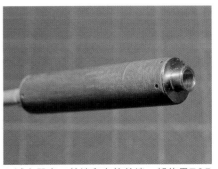

▲滅音器出口前端和套筒前端,都使用TOP Studio製的蝕刻零件和金屬零件提升細節。

▲在減音器貼上碳纖維水貼，再添加鉚釘。這次插入0.5mm的鋁管當成鉚釘。

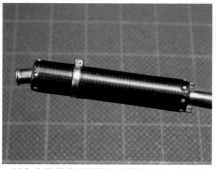

▲插入後用電動研磨機研磨管件表面。請注意不要削去水貼。水貼黏貼好後，塗上透明黑降低明度，最後再噴塗上蓋亞gaia的「半光澤高級透明保護漆」即完成修飾塗層。

▲減音器彈簧利用細節提升套組的零件和另外單獨販售的零件製作組成。包覆在彈簧上的中間黑色外皮為手邊既有的橡膠管，大小剛好，所以剪下使用。

▲在膨脹室安裝固定彈簧的TOP Studio製蝕刻零件。

▲減音器該側也使用相同的蝕刻零件。試組看看，實際安裝上彈簧，調整距離和角度，並且決定安裝位置。

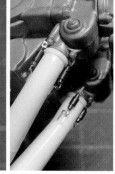

▲連接引擎該側的消音器彈簧固定支架也使用蝕刻零件。這一側的彈簧，會連接在用塑膠板架設在引擎的支架。與減音器作業相同，試組後加以調整並且決定位置。

## ■ 膨脹室的改造

▲膨脹室的塗裝是重機模型的看點之一。打底時要小心，不要破壞了金屬質感。先塗上黑色底漆補土當成底色。

▲為了以防萬一，先修整表面並填補修整的傷痕。噴塗後表面變得平滑，就可以等乾燥後噴塗上透明塗層，營造光澤。

▲底色塗裝完成後，塗上蓋亞gaia的高級鏡面電鍍鉻銀色。

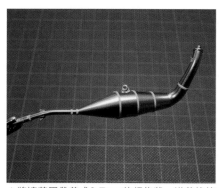

▲將遮蓋膠帶剪成0.7mm的細條狀，沿著熔接線黏貼。

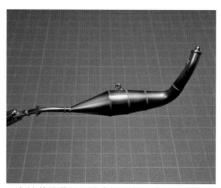

▲在遮蓋膠帶周圍塗上透明棕。之後再薄薄重疊噴塗平光黑。

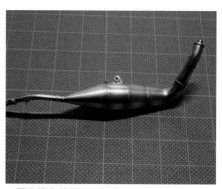

▲再次塗上蓋亞gaia的高級鏡面電鍍鉻銀色，調整整體的色調。這時遮蓋膠帶的周圍不要噴塗太多。

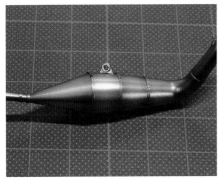

▲添加燒焦色。NSR500的膨脹室會隨著年份款型而有各種燒焦色,所以這裡憑自己的印象上色。這次簡單使用了GSI Creos色源系列的藍綠色和洋紅色。

▲在遮蓋膠帶的邊緣以入墨線的手法塗上琺瑯漆的消光黑。稍微加深即可。

▲塗太多的地方用棉花棒沾上琺瑯漆溶劑擦除。

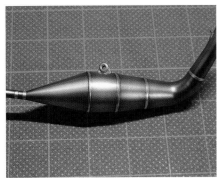

▲最後撕除遮蓋膠帶即完成。

## 整流罩的改造

▲93年款下整流罩下方的線條相連,所以要填補開口處的一部分。先利用原本的進氣口夾住塑膠板。

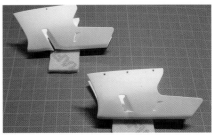

▲接著填入環氧補土調整形狀。這次為了避免風險,盡量運用原本套件可以利用的部分,但是完成後,覺得下整流罩前方的進氣口位置應該要再前面一點。

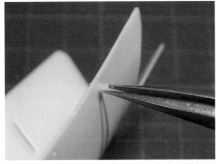

▲下整流罩和上整流罩的組裝方法改用螺絲固定。用塑膠棒填補原本的開孔,並且削去所有鉚釘的刻紋。

▲削去上整流罩側邊的突起處後,鑿出固定螺絲的開孔。

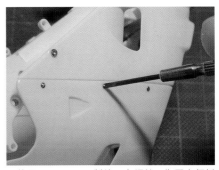

▲使用TOP Studio製的一字螺絲,為了方便拆除,只有中央部分的螺絲有實際功能,兩側則為假的螺絲。至此整流罩用螺絲固定的加工即完成。

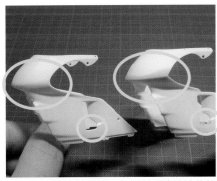

▲更改上整流罩的形狀。可清楚看出改造的部分包括前方稜線用補土變得更明顯俐落,進氣口的形狀也有一點改變。

▲這次在NSR500的製作方面,最困難的地方就是擋風鏡的角度。雖然使用套件本身的零件,但是直接使用覺得稍微高了一些,所以將後方稍微往下移動幾釐米,試著調整成符合自己印象中的角度。

▲調整後,稍微削去後方的線條,讓比例協調,調整整體的形狀。而且還將擋風鏡改成用金屬鉚釘固定。

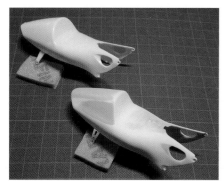

▲填補坐墊整流罩前方開口周圍的凹槽,並且更改後方的形狀。

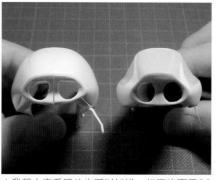

▲我想大家看照片也可以知道,從正後面看93年款的坐墊整流罩,和98年款的線條完全不同。

剪去下方部分

▲油箱形狀並未變更。相反地還從長谷川套件移植了油箱的固定件。固定件的下方較大,完成後的安裝拆除困難,所以將其剪去。

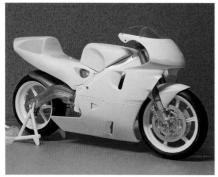

▲整流罩的形狀變更告一個段落,所以試組看看,確認整體的樣子。因為沒有特別的問題,所以改造作業就此結束。

## ■ 塗裝與水貼

▲因為水貼恰好符合改造套件附的整流罩大小,所以要經過對比,才知道與改造後整流罩的符合程度。若有未貼到的部分,就用塗裝填補,以此為前提開始作業。

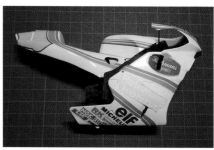

▲因為並非要實際黏貼水貼,所以先將水貼用印表機列印成貼紙後,將貼紙黏貼在整流罩,依照位置割開,接著以此為依據,決定遮蓋線條。

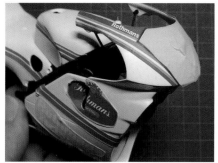

▲賽車編號部分原本就預計以塗裝處理,所以即便貼紙起皺也沒關係,但是保險起見,要調整其周邊水貼的位置平衡。

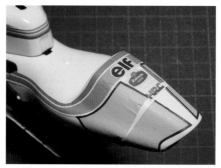

▲因為坐墊整流罩該側的賽車編號黏貼位置,在形狀上有很大的改變,不符合預期的樣子,但是會用塗裝填補,所以要仔細留意這裡和其他水貼的位置關係,並且加以調整。

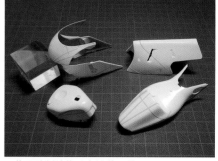

▲依照貼紙線條貼上遮蓋膠帶。

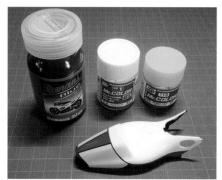

▲底色使用GSI Creos的冷白色,藍色則使用barchetta的Rothmans藍,賽車編號則使用GSI Creos的RLM04黃色塗裝。

▲請大家留意藍色的塗裝。因為重複上色會加深明度,而和其他整流罩產生色差,還請小心。在黏貼水貼前請確認色調。

▲與此同時在背面塗上消光黑。

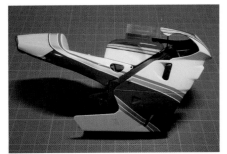

▲先貼條紋水貼。

▲為了平均分配下方贊助商水貼的位置,一次貼上5張水貼後,再一張一張調整間隔。作業時要講求正確與速度,而這樣的作法是要避免一張一張黏貼,最後一張卻沒有黏貼空間的問題。

▲黏貼完成。使用水貼強力軟化劑或軟化劑讓水貼密合。這次使用的水貼出自水貼印刷廠Cartograf S.r.l的產品,但是有些在黏貼後會有銀光反白的現象,所以不可太掉以輕心,要一邊確認一邊小心黏貼。

▲輪胎標誌使用長谷川套件的水貼。93年款的標誌為「MICHELIN radail」。要緊貼標誌邊緣裁切。

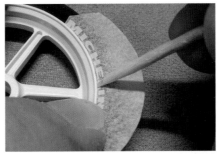

▲尤其前輪胎側邊的空間狹窄,所以要將標誌緊貼輪框邊緣黏貼。

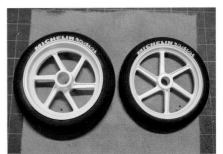

▲調整至無法再往內貼近即可。乾燥後薄薄塗上蓋亞gaia半光澤高級透明保護漆,稍微統一標誌和整個輪胎的光澤。

## ■ 透明塗層的作業

▲水貼乾燥後,用GSI Creos油性亮光超級透明保護漆III噴塗上透明塗層。照片中是經過噴砂塗裝後,慢慢增加噴塗量,完成第一次厚塗的樣子。在這個階段表面粗糙,還有明顯的水貼段差。

▲剛用1000號以上的海綿砂紙經過中間研磨後的樣子。整體呈現消光狀態即可。之後再反覆1、2次的厚塗和中間研磨的步驟,就可以讓水貼段差變得不明顯。

◀最後噴塗上透明保護漆,直到呈現如照片般的光澤即完成。

## ■ 關於配線

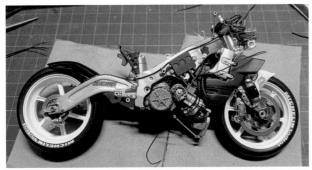

▲配線基本使用0.5mm規格,再靈活搭配0.6mm和0.3mm其他粗度不同的規格,讓整體配線更逼真協調。配線之間會添加連接器,離合器和油門線則會使用較硬的配線,利用各種變化製作出如實際車輛的樣子。

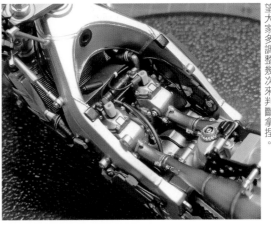

◀我認為配線不需要百分之百還原成實際車輛的樣子。因為如果配線過多,有時會影響模型的整體比例,也可能無法完全收進整流罩中。最好在視覺上有可以讓人細細品味的亮點,又能配合整流罩容量呈現一定的配線量,所以希望大家多調整幾次來判斷拿捏。

這是利用兩個套件和改造套件完成的93年款NSR500。這件作品範例不但比較對照了實際車輛的資料，還使用蝕刻零件、塑膠板等材料自製零件來提升細節，可謂是專業作品。因為有實際車輛這樣明確的標的，為了貼近實際造型，不斷重複精密的作業，有時甚至製作了在成品展示時無法看到的零件，某種程度這可謂是沉浸在自我滿足之中，這種自得其樂的作業可不就是重機模型的魅力之一。

要製作出前面的模型並不簡單，但是希望大家在閱讀時，可一窺作品範例的專業技巧，並且以此為目標，在未來達成這樣的水準。

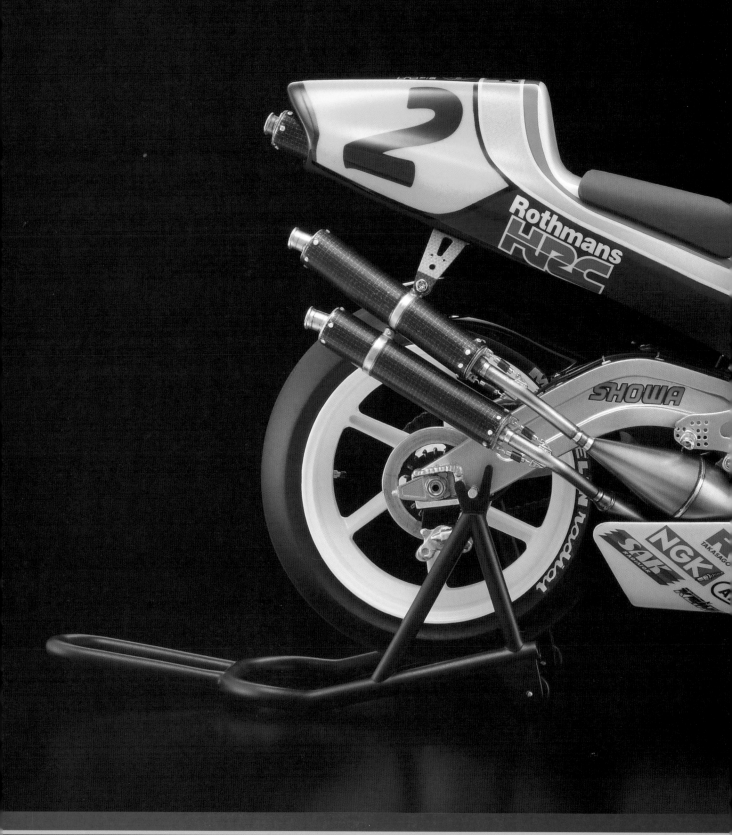

TAMIYA 1/12 scale plastic kit
REPSOL HONDA NSR500'98 EARLY
&
HASEGAWA 1/12 scale plastic kit
HONDA NSR500 "1989 WGP500 CHAMPION" use
HONDA NSR500'93
modeled&described by Masaru ISHINOHACHI

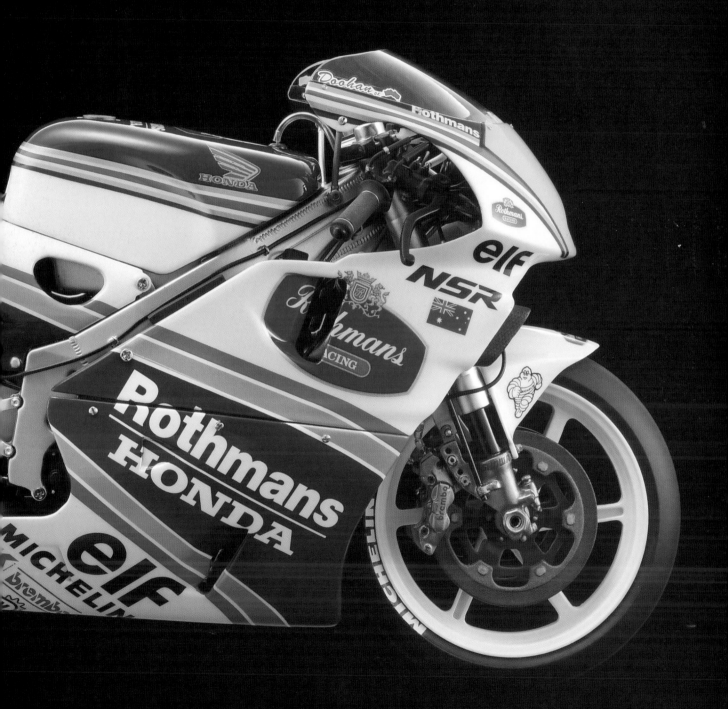

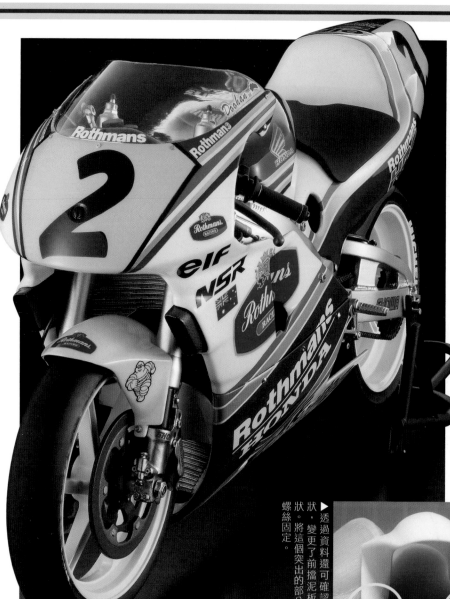

▲▶油箱是幾乎未經加工的部分,但是連接廢油回收桶的管線插入口更換成鎳銀線。因為是透明管線,意外地醒目。

◀聚焦於最先加工的進氣管隔板。

▶透過資料還可確認套件的形狀,變更了前擋泥板部分的形狀。將這個突出的部分,改成用螺絲固定。

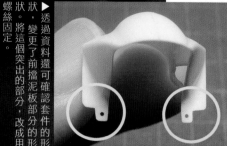

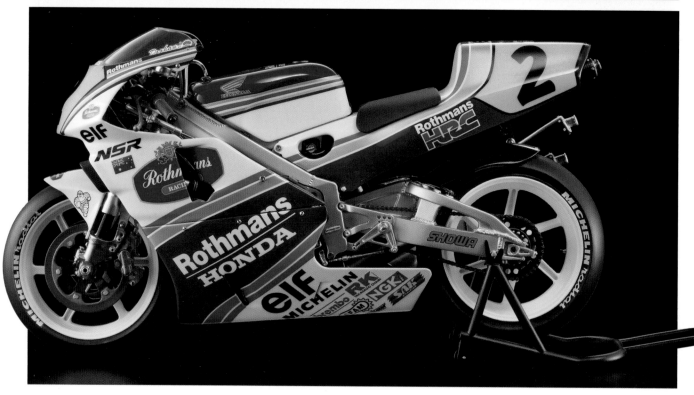

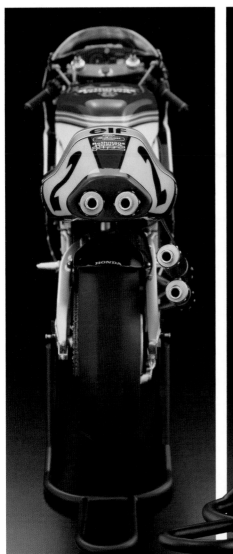

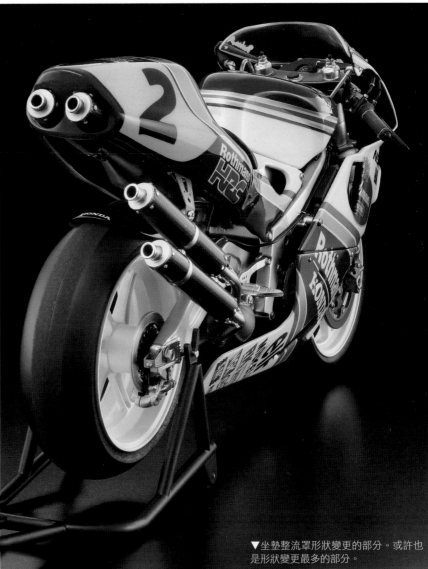

▼坐墊整流罩形狀變更的部分。或許也是形狀變更最多的部分。

▲這裡要說明鏈條的細節提升。先在鏈輪未開孔的部分鑽孔。

▲用0.4mm的鑿刀在側面劃出段差，如果順手了就可以直接手動劃出段差。這時為了確保強度，看不見的地方不需要刻劃。

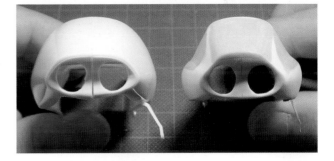

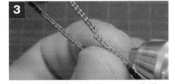

▲在電動研磨器安裝0.4mm的鑽頭刃開孔。若習慣使用研磨器，剛才的段差刻劃也可以使用鑽頭作業。不要過度施力，鏈條無法承受太大的力道。

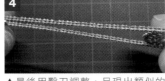

▲最後用鑿刀調整，呈現出類似的模樣即可。

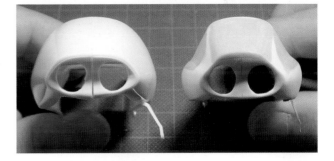

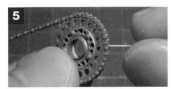

▲最後更換鏈輪的齒尖，植入細切成0.3mm的塑膠板。

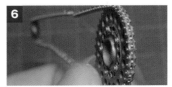

▲修整形狀後，鏈條雕刻即完成。

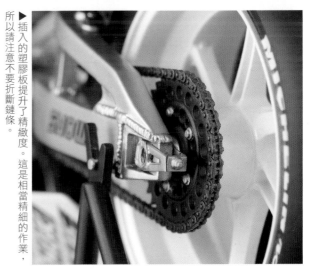

▶插入的塑膠板提升了精緻度。這是相當精細的作業，所以請注意不要折斷鏈條。

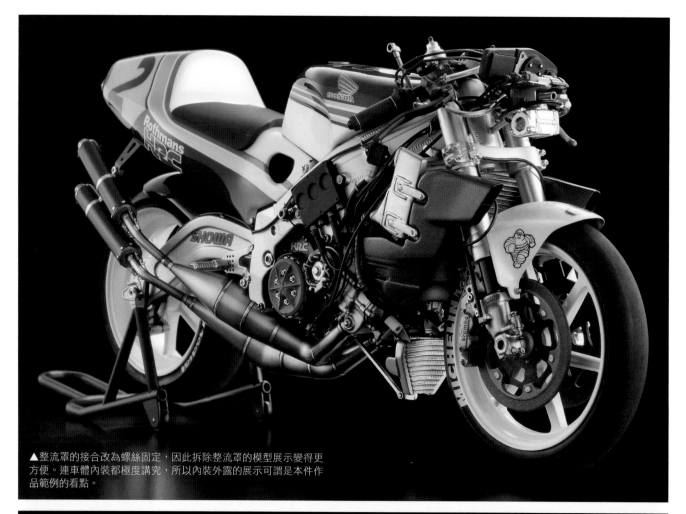

▲整流罩的接合改為螺絲固定，因此拆除整流罩的模型展示變得更方便。連車體內裝都極度講究，所以內裝外露的展示可謂是本件作品範例的看點。

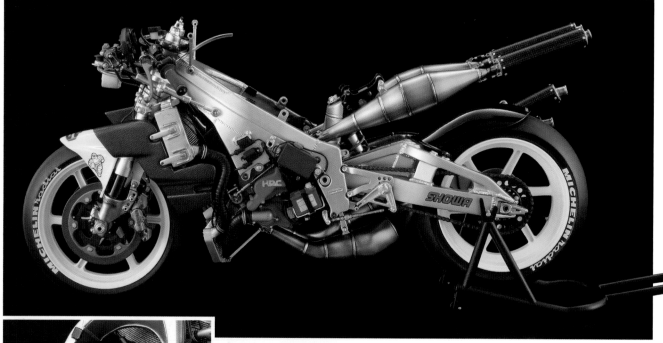

▼衝壓空氣進氣管部分的放大圖。白色部分為利用塑膠板改造的地方，可看出形狀經過很大的改動。既然形狀有如此大的改動，就必須考量是否會影響到車架和配線，作業沒有白費，成品相當漂亮。

▲依照實際車輛的拍攝角度拍下車架內的引擎周圍。配線雖然比實際車輛少，但是這是考慮到比例後的拿捏取捨。模型的美觀和還原度的拿捏，該如何取捨也是重要的因素。

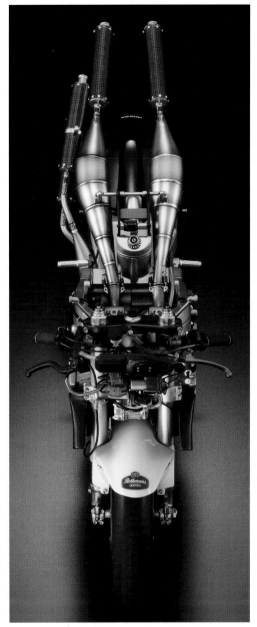

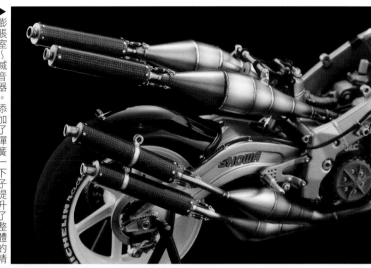

▶膨脹室～減音器。添加了彈簧一下子提升了整體的精密度。膨脹室的塗裝也是一大看點。

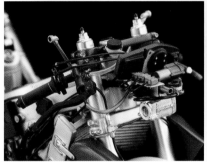

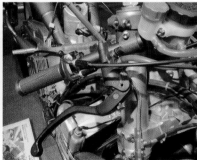

▲儀表周圍和把手是許多精細做工疊加的地方。一旁放有實際車輛照片，可當作參考。

◀下三角台省略了螺栓，所以添加了鉚釘。另外行程感應器的前端也添加了用塑膠板和黃銅管加工的零件。

▶這是集結前煞車管線的部分。套件的 3 條塑膠線過於簡單，所以同時運用了細節提升套組的零件，變更自製的零件。同時附上實際車輛的照片參考。

　我是負責最後一章的石鉢俊，感到相當榮幸，同時這次的作品範例也讓我感到不小的壓力，因為收到的委託指示為：「請創作讓人印象深刻的作品」，所以我個人決定將NSR500 93年款的重機當作題材。我想在很多人的印象中，NSR500是Rothmans最後的顏色，但是套件中只剩下STUDIO 27的改造零件，而且整流罩是固定的比例模型，所以說不定將這個部分做出所有的細節應該很有趣，我由此發想決定了這次的作品創作。我想大家看過說明後也會發現，TOP Studio和STUDIO 27的改造套件零件，對於這次的作業有多大的幫助（笑）。

　當然這裡不只有加裝或替換，而是依照所在位置變更改造，有些用鎳銀線打樁插入增加強度，有些改變組裝的方法。另外像這類的改造作業中最重要的

是試組步驟。這個部分和那個部分、處處都經過修改，一定會有前後不吻合的地方，所以一定要頻繁地試組，確認比例協調。

　引擎周圍的配線也要收在恰如其分的數量。這是因為這組套件即便在素組的情況下添加配線，也無法完整收進整流罩中，所以需適量。

　整流罩的形狀變更參考了資料以及STUDIO 27的零件。這次時間有限，即便有不甚滿意之處仍進入下一道作業，但是我希望大家都做到自己滿意為止。這時特別是條紋水貼，要先印刷在貼紙，而且頻繁對照整流罩確認，以便改造後線條依舊相連對齊。

　滅音器的鉚釘替換成金屬製品時，要注意避免在安裝拆卸坐墊整流罩時發生碰撞。若用力拆除有可能會刮到滅音器出口附近的塗層。雖然還有許多想說明

的內容，但是其他就請大家參考作業說明。

　如我開頭所述，這次作品範例的重點在於讓人印象深刻，因此我將自己的想法完全付諸於創作中。對初學者來說或許是令人望之卻步的內容，但我希望大家堅持努力地持續製作，累積經驗值，有天絕對可以做出超越範例的作品。總之現在希望大家覺得這是件「帥氣的作品」。

# 月刊HOBBY JAPAN 作品範例回顧

我們從月刊HOBBY JAPAN精選了過去刊登的作品範例，並且在本篇向各位一一介紹。每件作品範例的製作都配合了各個套件的特色，與前述作法對照應該會有不同的發現。當然我們也希望本篇內容可以當成大家作業時的參考。在後面的篇幅中，還介紹了可和套件一起展示的「人物」作法和作品範例。

# KAWASAKI KR250(KR250A)

長谷川推出KR250套件時邀請了成田建次為套件點評。其製作的作品範例非常精準細膩，在作法上相當於本刊「Chapter 3」的作業內容。因為這是近幾年推出的套件，本身就有絕佳的品質，作品範例可謂是完全發揮了套件本身的特性。

（刊登於月刊HOBBY JAPAN 2021年11月號）

長谷川1/12比例塑膠套件

## KAWASAKI KR250 （KR250A）
成田建次

# Honda Hunter Cub CT125

卡扣模型一般多推出角色類型的套件，FUJIMI富士美模型卻推出了在重機類型少見的卡扣模型套件。這款重機模型的組裝輕鬆簡單，相對地可以提升細節和改造的空間也就很大，對於想更進階的初學者，在初次挑戰細節提升時，很推薦嘗試這款套件。這組套件是由負責Chapter 1的TANOSHIGARIYA製作了2種作品範例。每一件範例分別使用了不同的手法改造，建議第一次改造重機模型的人參考看看。

（刊登於月刊HOBBY JAPAN 2022年3月號）

FUJIMI富士美模型1/12比例塑膠套件
## Honda CT125 （Hunter Cub / 經典紅）
TANOSHIGARIYA

# Team SUZUKI ECSTAR GSX-RR '20

石鉢俊已在Chapter 4解說了非常詳盡的製作手法，而在這件作品範例中他同樣展現了精湛的手藝。細節提升的作業極度細膩精密，近乎吹毛求疵。其中甚至使用了自己建模並且以3D列印輸出的零件。希望大家可以參考作業手法，包括其「追求極致」的態度。

（刊登於月刊HOBBY JAPAN 2022年3月號）

田宮1/12比例塑膠套件
**Team SUZUKI ECSTAR GSX-RR '20**
石鉢俊

# STREET RIDER

只要將騎士放在重機一旁，就可瞬間提升模型的逼真度，因為人物模型的質感完全不同於重機模型，需要截然不同的製作與塗裝技巧。這次為人物製作的入門篇，並且使用相當好作業的田宮街頭騎士套件來說明作法。透過國谷忠伸的解說，大家能夠學到相對簡單的塗裝方法。

（刊登於Hobby Japan extra vol.22）

街頭騎士簡易塗裝講座
國谷忠伸

# STREET RIDER

除此之外，我們還介紹了另一個街頭騎士套件的作品範例。這件塗裝作品出自菅原進哉之手，是一位擅長寫實人物塗裝的模型師。他以較多塗裝步驟的正統手法，重疊塗上一層又一層的水性壓克力塗料，表現出人物臉部的細節、皮革和牛仔布料的質感，都是觀賞的焦點。

（刊登於月刊HOBBY JAPAN 2020年2月號）

田宮1/12比例塑膠套件
街頭騎士
菅原進哉

# KAWASAKI KR250
# (KR250A)

HASEGAWA 1/12 scale plastic kit
KAWASAKI KR250 (KR250A)
modeled&described by Kenji NARITA

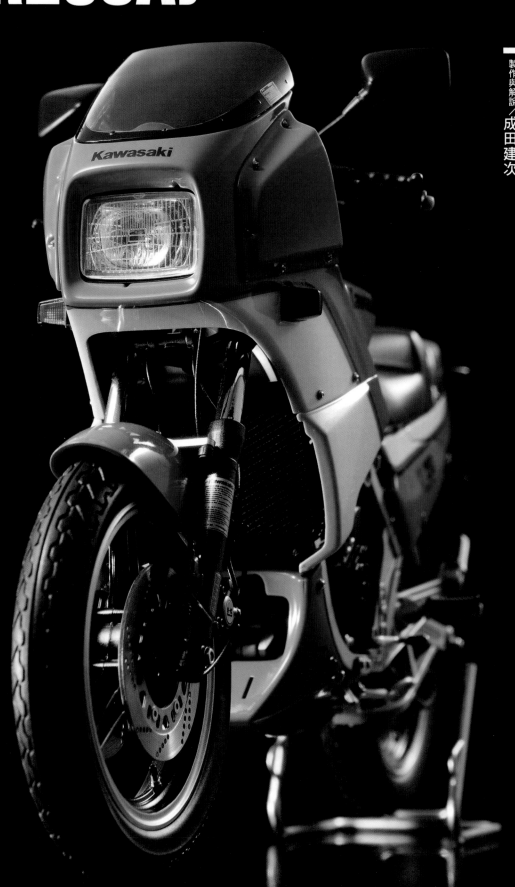

基於真實的重現，專業精準製作的作品範例介紹。

長谷川1/12比例塑膠套件

KAWASAKI
KR250 (KR250A)

製作與解說／成田建次

KAWASAKI KR250 (KR250A)
●銷售廠商／長谷川 ●3969日圓、
2021年7月發售 ●1／12比例、約
16.8cm ●塑膠模型套件

在1980年代仿賽車款興盛之時，腳步稍微落後HONDA和YAMAHA的KAWASAKI推出了曾在賽車場上風靡一世的WGP賽車「KR250」。而長谷川這件令人重視的模型套件，完美呈現了實際車輛的機械構造與名號。KR250擁有直列雙缸引擎的一級引擎性能，毫無疑問地展現出KAWASAKI的實力，但是因為造型過於獨特使許多人敬而遠之。

KR250雖然並未熱賣，卻讓人印象深刻。介紹這款套件的作品範例，應該會讓瞭解當時歷史的人感到開心。運用套件本身高品質的設計，同時進一步提升細節，以基礎改造作業的角度來看，這是一件相當理想的作品範例。基本上使用正品蝕刻零件改造，希望大家多多參考應用。

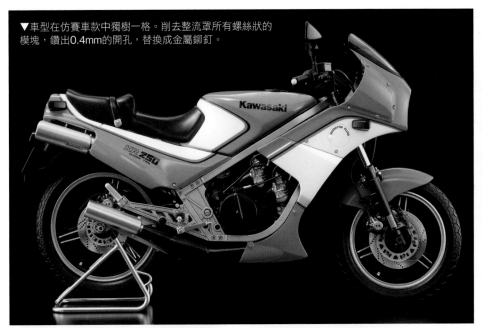

▼車型在仿賽車款中獨樹一格。削去整流罩所有螺絲狀的模塊，鑽出0.4mm的開孔，替換成金屬鉚釘。

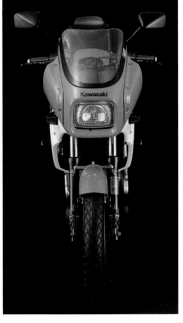

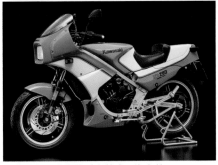

▲套件可以選擇雙人坐墊或單人坐墊。

▶KR250的最大特徵正是直列雙缸引擎。可看到其獨特的位置設計，完美容納了兩個前後並列的引擎。配線用的管線稍粗，因此全部替換成Adlers Nest 0.65mm的黑色接地線。配合管線的替換，也將接合插銷全部削去，改用0.3mm的鎳銀線。

▼引擎都是黑色，所以稜線用灰色乾刷塗裝，強調出立體感。

▶用3D列印自己模仿製作的KR專用賽車駐車架，是當時KAWASAKI銷售的正品選配。

▶儀表旋鈕模塊設計得過於簡略，所以用0.3mm的鎳銀線重現軸芯部分。

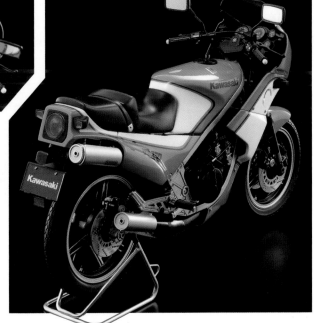

◀將引擎緊密容納在車架中的配置設計，連細節都做成零件，以致於試組或引擎的後續安裝都很困難，所以建議作業時隨時確認每一個零件的嵌合度。

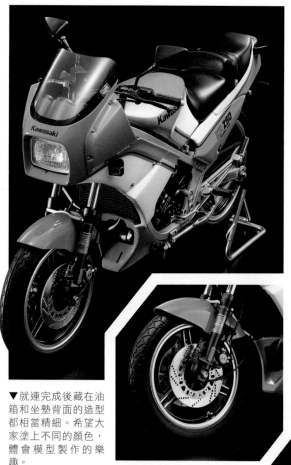

▼就連完成後藏在油箱和坐墊背面的造型都相當精細。希望大家塗上不同的顏色，體會模型製作的樂趣。

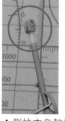

▶因為自己製作賽車駐車架，所以將側柱改造成可動式設計。

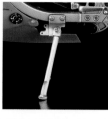

▲側柱本身較短，立起時車體會明顯傾向一邊，所以大概加長了2mm。另外，為了確保支撐強度，在中間插入了0.5mm的鎳銀線軸芯。

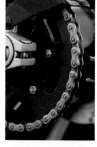
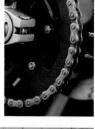

▲以2mm的壓克力板為基底，黏上EVERGREEN 0.38mm的塑膠棒，做成專用治具。以此為輔助用刻線刀劃出凹槽，大大提升鏈條的精緻度。

▲削去接合側柱的軸承，並且鑽出開孔，以便改用M1.0mm的螺絲接合。

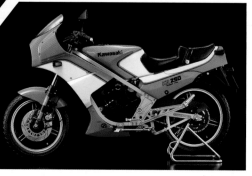

◆輪框的改造

❶簡單的輪緣分色塗裝法。先全部塗上銀色硝基漆。這次使用的是GSI Creos超級鉻銀2。

❷接著在表面塗上黑色，這時使用的是琺瑯漆。利用琺瑯漆難以侵蝕硝基漆的特性，用蓋亞gaia墨線擦拭棒沾取琺瑯漆溶劑後，擦除塗在銀色部分的黑色。

❸完成的樣子如照片所示。使用蓋亞gaia墨線擦拭棒，可以去除用棉花棒難以擦拭的稜線部分。

---

這次製作了長谷川的KAWASAKI KR250，套件為1984年款。在各家車廠於仿賽車款興盛時期相競推出新車的期間，KAWASAKI最晚參與並推出的正是這輛車款。車子的造型狂野，不同於當時流行的賽車造型，據說受到重機迷兩極化的評價。

因此一般認為這款車型不太可能會做成模型套件，沒想到竟在這個時代做成模型新品上市，過去那些重機迷應該要購買製作吧！

■關於製作

每次一推出新品，品質也隨之提升，長谷川的進化沒有止境。

連容易被省略的細節部分都做成零件，造型絕佳。幾乎沒有細節提升的必要，即便直接組裝塗色就已經是細節滿滿的KR250。

面對如此優異的套件，這次製作的目標就著眼於讓作品更加耀眼。

首先運用了同時銷售的正品蝕刻零件，將煞車碟盤改成金屬製品。接下來的基本作業就是，套件配用的管線還是太粗，所以替換成其他品牌、較細的接地線。還有外殼的螺栓模塊，也全部替換成金屬鉚釘。

最後這次的模型畢竟是仿賽車款，而嘗試用3D列印自己創作出賽車駐車架。

組裝時並未發現重大的問題，但是有很多緊密集結的零件類，若組裝的順序錯誤，就會無法組裝成功，所以要仔細閱讀說明書的指示。

■關於塗裝

車架的銀色給人很沉穩的感覺，所以選用GSI Creos經典的銀色8號。引擎等黑色部分相當多，因此稍微在稜線部分乾刷塗上灰色，強調立體感。

車身顏色為KAWASAKI獨特的色調，是以萊姆綠為基底的雙色。綠色也是代表80年代的復古色調，依照說明書的指示塗成黃綠色。

白色部分可用水貼或塗裝，這次選擇塗裝。將水貼複製後當成紙型，做成遮蓋貼紙，再用冷白色上色。接著用油性亮光超級透明保護漆III塗上透明塗層，等完全乾燥後，利用拋光消除水貼的段差。

先用KOVAX的1500號研磨布～3000號的Buflex砂紙研磨後，再用模型拋光陶瓷超細微粒極細研磨劑拋光。

# Honda Hunter Cub CT125

FUJIMI富士美模型1/12比例塑膠套件

## Honda CT125
### (Hunter Cub／經典紅)
製作與解說／TANOSHIGARIYA

Fujimi 1/12 scale plastic kit
Honda Hunter Cub CT125
modeled&described by TANOSHIGARIYA

Honda CT125（Hunter Cub／經典紅）
●銷售廠商／FUJIMI富士美模型●5500日圓、2021年
11月發售●1/12比例●塑膠模型套件

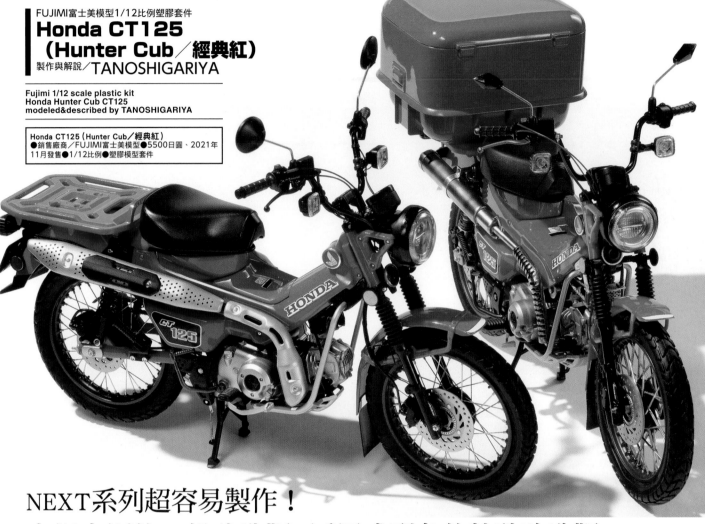

## NEXT系列超容易製作！
中規中矩的一般改造版&活用成型色的特殊改造版，
兩件Hunter Cub的作品範例！

　　FUJIMI富士美模型推出了「NEXT系列」，是不需要黏貼就可以組裝的卡扣模型，而且即便只組裝不塗色，都可呈現顏色分明細膩＋滿滿的細節，成品表現穩定，是很推薦初學者製作的重機套件。TANOSHIGARIYA使用這款系列的CT125 Hunter Cub，製作成兩個作品範例。一件是完整塗裝以及添加所有細節的一般改造版，一件則參考2021年播放的動畫『本田小狼與我』，以禮子騎乘的Hunter Cub為形象製作的特殊改造版。由於改造需要花費時間製作，所以成品活用了本體的成型色，也沒有添加過多的細節。不論哪一個作品範例，都表現出這組套件的製作容易，以及即便只組裝不塗色都依舊優異的外觀。

◀先介紹一般改造版的Hunter Cub，這件作品完全發揮了套件的優勢，再以基本的作業手法完成，包括完整塗裝、更換輪輻、鏈條雕刻等。

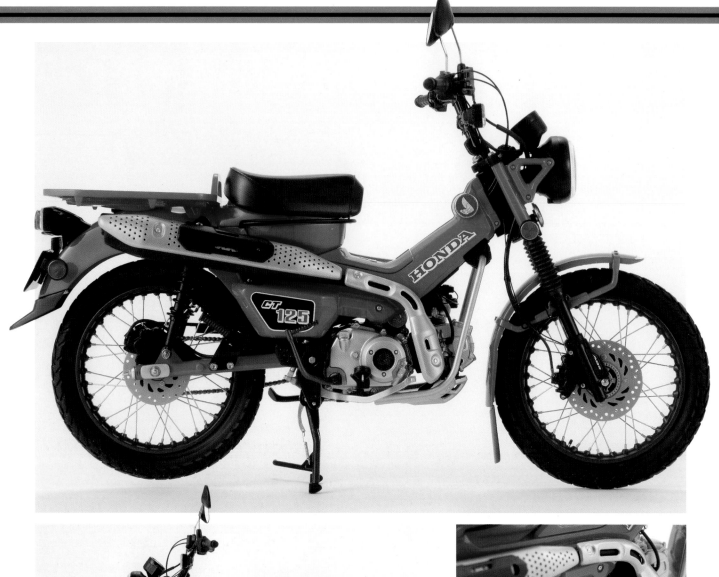

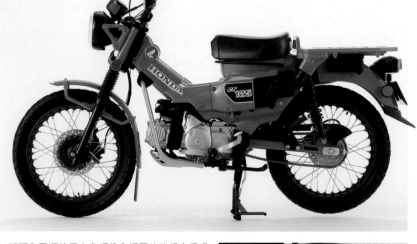

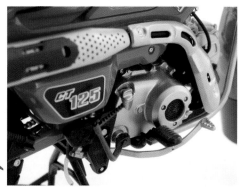

▼機油尺和機油蓋的內側為實心,所以加以雕刻。

▲在煞車踏板開孔。換檔踏板則雕刻重現止滑紋路。

▶插頭和電源線用六角螺栓和塑膠棒的組合重現。

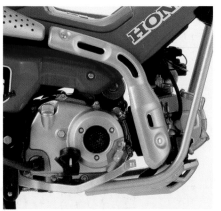

▲試組時將引擎分件加工,開鑿出安裝孔。

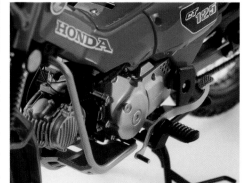

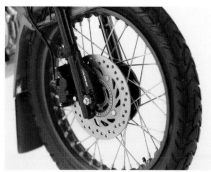

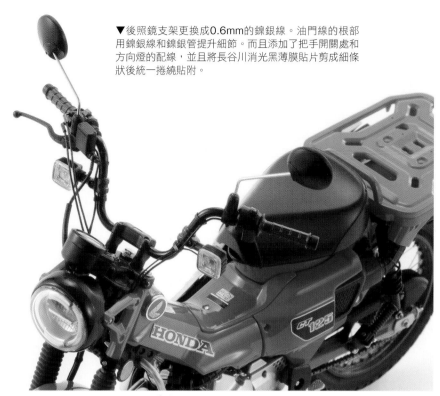

▼後照鏡支架更換成0.6mm的鎳銀線。油門線的根部用鎳銀線和鎳銀管提升細節。而且添加了把手開關處和方向燈的配線,並且將長谷川消光黑薄膜貼片剪成細條狀後統一捲繞貼附。

▼煞車轉子削薄。

▲塗上銀色後,中央塗上透明白,就會有使用過的感覺。

針。▶輪輻更換黏上⑩號的昆蟲

▶坐墊部分的分模線恰好可當成坐墊的縫線,所以不擔心太突兀。這次還配合這個部分貼上流道拉絲,重現縫線的樣子。

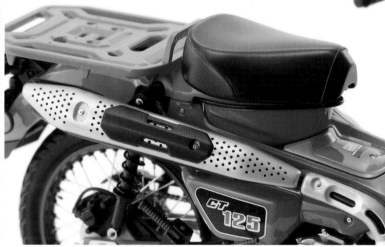

▼在後避震器捲上銅線,重現彈簧的樣子。

▲鑽開消音器防燙蓋設計成實心的開孔處,從背面用鑽頭開孔,重現薄度。

▲鏈條調整器的螺栓,在套件上捲繞極細的鎳鉻絲表現螺紋牙。

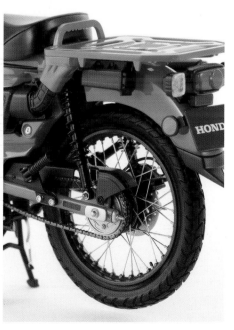

◀用雕刻提升鏈條細節。因為是小型車款,鏈條很細,若雕刻過度會降低強度,所以要適可而止。

## ■關於套件

這次製作了FUJIMI富士美模型CT125 Hunter Cub。這組套件為第3波「NEXT系列」的卡扣模型,每個部分都已上色,每個標誌也都可以用貼紙重現,是相當好做的規格,不過卻可做成刻紋細膩,還原度也極高,相當正規的作品。我個人覺得重機的製作瓶頸在於,難以試組、不易掌握整體形狀,而且很多零件都要塗裝成不同顏色,遮蓋作業費工,但是這組套件完全解決了這些問題。試組不會產生問題,可以順利製作,所以將省下的時間用來提升各處細節。

## ■改造部位

主要改造部位有更換輪輻、削薄各個零件、更改各處電線、管件、配線的粗細或添加。塗裝方面成型色為黑色的零件,在實際車輛中有的為橡膠製、有的為樹脂製、有的為有光澤的塗裝等,色調各有不同,所以用橡膠黑或引擎綠等為每個細節塗上不同的色調。各處的螺栓模塊也相當明顯,即便只用電鍍銀鋼彈麥克筆塗裝,外觀就已經相當漂亮。

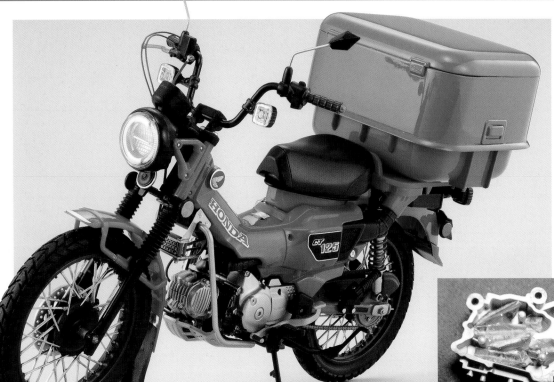

▲接著介紹特殊改造版範例。這裡的製作形象來自動畫『本田小狼與我』中，禮子騎乘的Hunter Cub（其實禮子騎的是CT110，所以只是參考形象）。不同於前面的Hunter Cub，活用了本體的紅色和黑色部分等成型色，連輪輻也維持原本套件的形狀。因此在整體添加了藍色的改造零件，重新自製並安裝的消音器、機油冷卻器、後置物箱，翻轉原本的模樣。

◀機油冷卻器以代替重物的鉛板為基底，再使用水箱的蝕刻零件和藍色的流道拉絲製作重現。

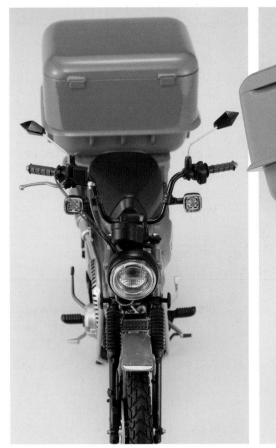

▲因為有後置物箱，車尾負擔加重，所以盡量在引擎、車架、前輪胎和輪框之間加重以便平衡。

◀後照鏡用塑膠板層層疊起後再削切成型，再將其用UV膠複製出零件使用。

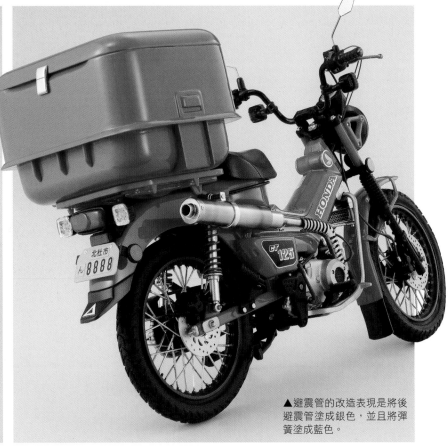

▲避震管的改造表現是將後避震管塗成銀色，並且將彈簧塗成藍色。

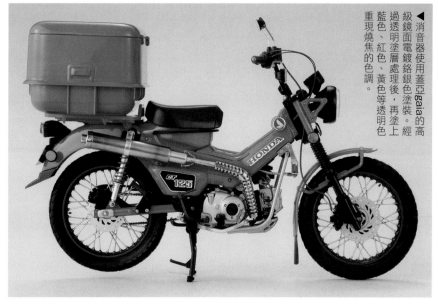

用廢棄的零件組裝製成排氣管。防燙蓋則是將框架流道彎折成排氣管的角度當成原型後，再以真空成型的方式製成零件。

◀先從兩端往內刻出間隙後，再將這些間隙孔洞劃開重現。

▼直接使用套件的鏈條、有鏈輪的部分塗成透明藍，不過彷彿只使用了其他品牌的零件。

▲後方加裝的置物箱使用100日圓商店購得的收納盒，再用1.5mm的塑膠板以真空成型的方式塑型，並且縮小寬度，調整大小後製成。

◀做出基本形狀後，用塑膠板添加鉸鏈、把手和補強肋即完成。

◀消音器使用蓋亞gaia的高級鏡面電鍍鉻銀色塗裝。經過透明塗層處理後，再塗上藍色、紅色、黃色等透明色重現燒焦的色調。

▼使用Adlers Nest 0.65mm和0.4mm的藍色接地線，簡單添加上油門線、煞車線和電源線。握把末端也改成圓形。

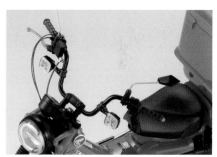

▼一般改造版（左）和特殊改造版（右）的比較。特殊改造版的車輛除了消音器形狀，藍色電線和零件也成了造型的亮點，只替換這些地方就完成了這件超簡單的特殊改造版作品範例，相當推薦大家試試。另外，右圖的作品範例完全發揮了套件本身的特性，但是和左圖的作品範例相比，成品的品質毫不遜色，這也是值得留意的地方。由此可知稍微加工就可以讓套件有明顯地改變。

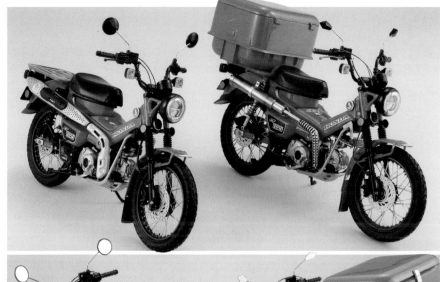

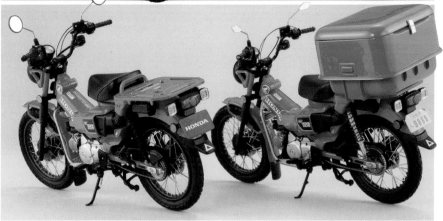

## ■關於特殊改造版

這次的套件很容易製作，一般改造版意外地很快就完成，所以又再製作一件。提到Hunter Cub，就想要製作動畫『本田小狼與我』中，禮子騎乘的版本！不過動漫中出現的車款為CT110，所以只是以仿賽車款的概念製作。套件還附贈了印有禮子版本的車牌貼紙，當然要加以利用。特殊改造版的車體全部都維持一般改造版的狀態，組裝後連車身都保持成型色並未塗裝。希望大家對照比較一下一般改造版和特殊改造版之間的差異。

## ■改造部位

以禮子版本車款為概念的改造重點包括了車後的郵局置物箱、其他廠牌的消音器、機油冷卻器、後照鏡、後避震器。活用了廢棄的零件和100日圓商店的小物，一邊苦思一邊開心製作。製作成一般改造版或是嘗試改造都是品質極佳的作品，作法廣泛，是相當優秀的套件。

# Team SUZUKI ECSTAR GSX-RR '20

田宮1/12比例塑膠套件

**Team SUZUKI ECSTAR GSX-RR '20**

製作與解說／石鉢俊

TAMIYA 1/12 scale plastic ki
Team SUZUKI ECSTAR GSX-RR '20
modeled&described by Masaru ISHINOHACH

**Team SUZUKI ECSTAR GSX-RR '20**
●銷售廠商／田宮●4400日圓、
2021年12月發售●1/12比例、
約17.8cm●塑膠模型套件

超級講究的作品範例，極致提升MotoGP冠軍車款的細節。

2020年是SUZUKI創立100週年，也是賽車活動60週年，在這個相當重要的年份，Team SUZUKI ECSTAR GSX-RR '20參加了MotoGP並且獲得冠軍獎座。這次就由石鉢俊製作田宮出品的此款車型套件。而在近年田宮推出的套件中，毫無疑問地這款套件也擁有絕佳的品質。老實說即便沒有特別改造，也可以完成無可挑剔的作品，本篇完全可看出專業模型師的追求。對於細節提升的極致講究，已近乎實際車輛的程度，甚至動用了3D列印的技術，就請大家一窺這些細膩精密的製作步驟。

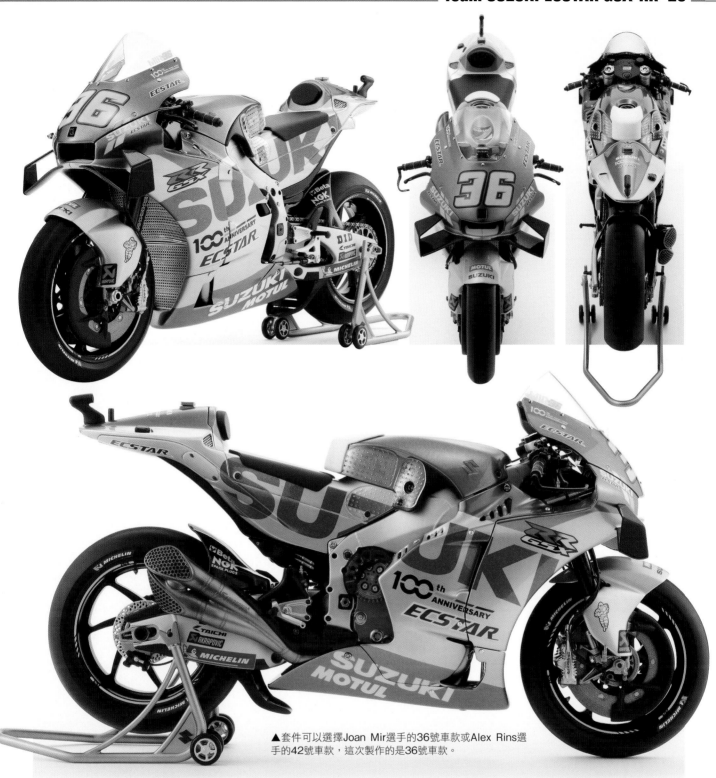

▲套件可以選擇Joan Mir選手的36號車款或Alex Rins選手的42號車款，這次製作的是36號車款。

## ■使用3D列印製作的零件

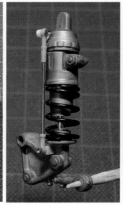

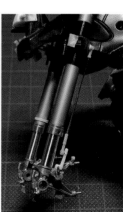

▶這次的作品範例中，5個地方使用了3D列印製成的零件①踏板桿②後避震器的行程感應器底座③前煞車卡鉗的魚眼螺絲④前叉的行程感應器底座⑤煞車卡鉗左上方的碟盤表面溫度感應器（黃色圈起處）這些主要都是自製（手工製作），使用在講究精密細緻的地方，還有非常小的部分。

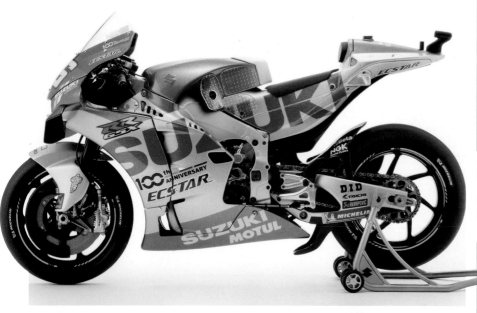

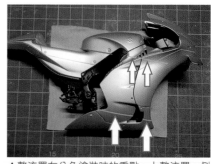

▲整流罩在分色塗裝時的重點。上整流罩、側整流罩、下整流罩都有彼此相連的線條，所以一定要先試組。若想要呈現更流暢的線條連接，改用剪成細條狀的遮蓋膠帶，從照片紅線處黏貼相鄰的整流罩。

◀碳纖維水貼使用田宮的製品。尤其要黏貼後擋泥板等複雜形狀時，訣竅就是最好分成多次黏貼，黏貼時盡量對齊碳纖維線條。

◀關於水貼的黏貼方法，兩側最醒目的「SUZUKI」標誌面積很大，所以若沒有把握可黏貼平整，建議分割後小心黏貼。

◀賽車編號部分也一樣，因為黏貼位置為弧面，所以分割黏貼就不困難了。

▶橫跨整流罩的水貼，先整張密合黏貼後，再用筆刀沿著分割線俐落分割。這時須留意避免割傷塗膜。

▶消音器宛如蜂巢狀的排氣口網紋讓人印象深刻。細節提升套組中有蝕刻零件，不過套件零件本身就可呈現蜂巢網紋，所以直接使用。

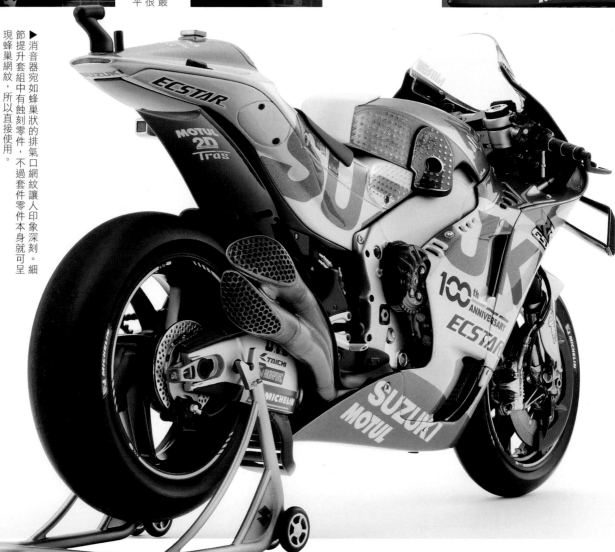

▲主要覆蓋在賽車總泵周圍的綁帶，是
將聚氨酯海綿切薄後捲繞重現。

▶將合為一體的上整流罩依照實際車
輛分割開來。

▶將長谷川的金屬網紋加工後，安裝
在兩側的進氣口。

▶安裝在坐墊整流罩後方的行
車紀錄器。可用套件中的水貼
重現鏡頭周圍，但這次鑿出
1.0mm大小的刻紋，並且添加
0.5mm的黃銅管，表現出鏡頭
的樣子。

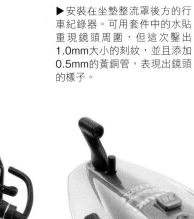

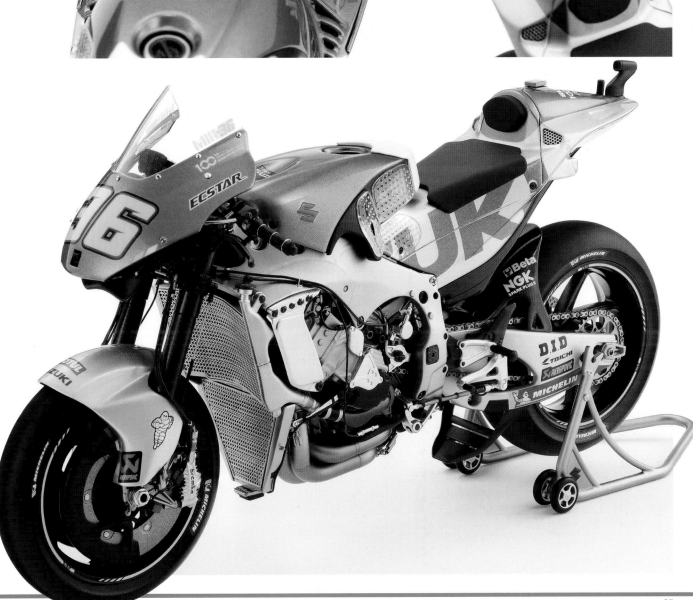

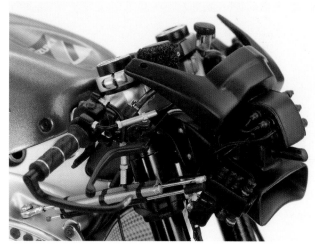

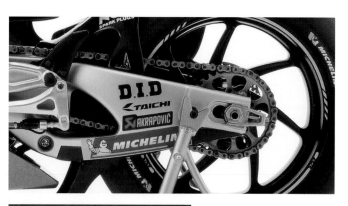

▶將搖臂後方的鏈條調整器實心的部分開孔，替換成用鎳銀線和螺帽加工的零件。

▶這是本作品範例中經過大幅改造的看點之一。電裝零件和防甩頭的行程感應器都是自製零件，盡可能地提升細節。然而，上整流罩內部的詳細形狀和配置因為沒有公開的資料，屬於機密部分，所以只好大概憑想像製作。

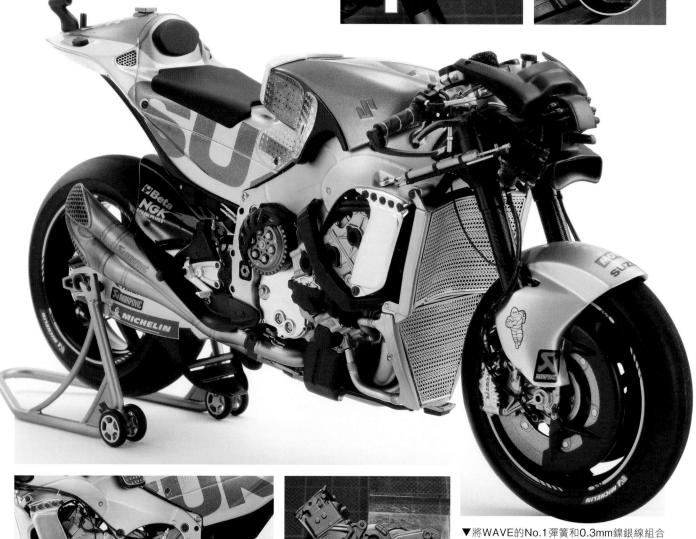

▼將WAVE的No.1彈簧和0.3mm鎳銀線組合後，做成消音器的彈簧。固定彈簧的支架則使用0.4mm的鎳銀線加工自製而成。

▲引擎下方的護蓋用塑膠板疊加後削切成形，感應器部分的改造添加則使用了TOP STUDIO製的樹脂零件。

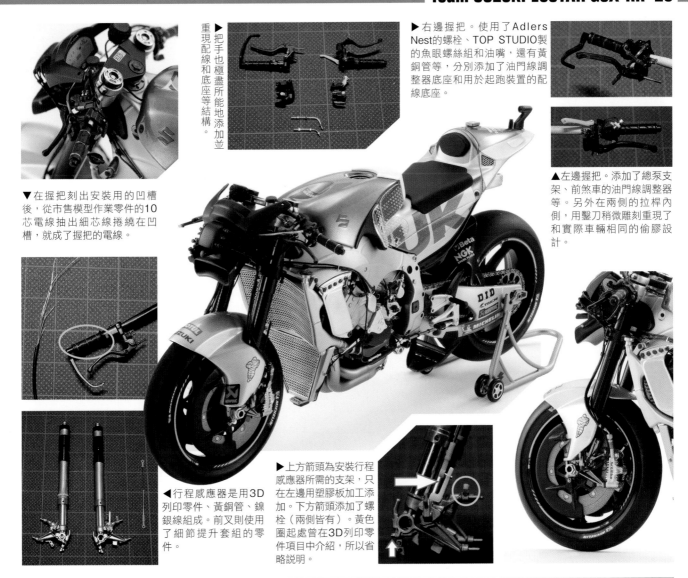

把手也極盡所能地添加並重現配線和底座等結構。

▶右邊握把。使用了Adlers Nest的螺栓、TOP STUDIO製的魚眼螺絲組和油嘴，還有黃銅管等，分別添加了油門線調整器底座和用於起跑裝置的配線底座。

▼在握把刻出安裝用的凹槽後，從市售模型作業零件的10芯電線抽出細芯線捲繞在凹槽，就成了握把的電線。

▲左邊握把。添加了總泵支架、前煞車的油門線調整器等。另外在兩側的拉桿內側，用鑿刀稍微雕刻重現了和實際車輛相同的偷膠設計。

◀行程感應器是用3D列印零件、黃銅管、鎳銀線組成。前叉則使用了細節提升套組的零件。

▶上方箭頭為安裝行程感應器所需的支架，只在左邊用塑膠板加工添加。下方箭頭添加了螺栓（兩側皆有）。黃色圈起處曾在3D列印零件項目中介紹，所以省略説明。

## ■田宮出品必屬佳品

印象中MotoGP近幾年的車輛外觀有很大的轉變，增加許多設計，例如前面裝有定風翼，後輪胎的前方添加了SPOON改裝公司的空力套件等，而套件也完美地將這些設計轉換成精密的零件結構。接合面的設計也盡可能避免使接著劑溢出，而且依舊保有無可挑剔的安裝強度。另外整流罩或小配件也估量了一定的塗層量，即便塗裝之後也可順利安裝，考量到玩家在製作時的設計，讓人永遠都能感受到田宮套件的品質。還有這次離合器的安裝有襯套設計，完成後還可以用手指轉動，從這些小機關都可以感受到設計者的玩心。我個人對於輪軸和搖臂樞軸前端添加了螺帽零件，以遮蓋十字螺絲的設計暗自開心。若要提出該留意的地方，那就是這次用手鑽開孔的地方有2處，還有若組裝的是36號型號，不要忘記為了安裝油箱側邊的選配零件，需要鑽出定位孔。

## ■塗裝

盡量減少零件數量以便安裝的另一面就是，這次需要分色塗裝的地方較多，所以不要焦急，要小心作業，踏實的一步一步處理。

這次我主要使用的塗裝顏色有：整流罩的藍色→GSI Creos GX藍色金屬漆，整流罩的銀色→蓋亞gaia亮銀色車架、搖臂、水箱→GSI Creos鉻銀色＋銀色

透明塗層部分，整流罩塗層→蓋亞gaia Ex透明漆，半光澤塗層→蓋亞gaia半光澤高級透明保護漆，消光塗層→消光高級透明保護漆。

消音器則是用黑色底漆補土打底後，直接塗上蓋亞gaia高級鏡面電鍍鉻銀色。接著再整個塗上一定濃度的蓋亞gaia透明棕，然後將接成細條狀的遮蓋膠帶貼在熔接線和接合線的部分後，整個塗上GSI Creos超級鈦。撕除遮蓋膠帶後塗上透明黑色，以降低光亮度，接著貼上水貼。乾燥後用蓋亞gaia半光澤高級透明漆噴塗上透明塗層即完成。

## ■究竟該如何製作？

這次的GSX-RR '20本來就是完成度高且細膩重現的套件，最後我完成的作品範例也不過增加了配線、感應器類等小零件的細節。詳細的製作內容可參考照片和解說，乍看之下或許和單純組裝並沒有明顯的差異，所以請大家不要想太多，可以直接動手組裝，技巧高超的人也可以細膩重現成實際車輛的樣子，請依照各自方式嘗試看看。

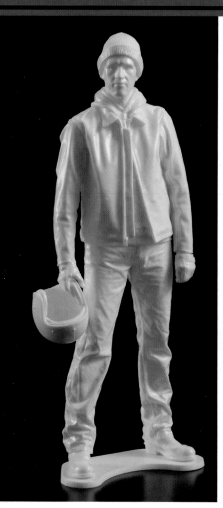

# 想和重機一起展示的騎士製作方法

重機絕不可少的就是機車騎士！少了騎士，重機就無法發動。既然製作了重機，大家何不也挑戰看看機車騎士套件的製作？或許在製作和塗裝上和重機有所不同而使大家望之卻步，但是至少在組裝的階段相當簡單。塗裝也比想像中可輕鬆完成，所以一旦完成後絕對會帶來極大的成就感。本篇將利用田宮「1/12比例街頭騎士」，介紹作法和作品範例。

1/12比例街頭騎士
●銷售廠商／田宮●1650日圓、2019年10月發售●1/12比例、約16cm●塑膠模型套件

田宮的街頭騎士是品質極佳的套件，尺寸也比較大，所以塗裝相對簡單，最適合當成第一次製作小比例模型的商品。尤其值得一提的是造型精緻和組裝簡單！零件較大，方便組裝，所以可以毫無負擔地著手塗裝。

▲本組套件由兩片框架構成。因為每一個零件都很大，組裝前就可簡單想像出成品的樣子。頭部和手部都有幾款樣式可以選擇。

◀皮夾克掀起的表現等，利用巧妙的結構呈現出立體的模樣。

◀零件並非直線分割，而會配合皺褶或造型彎曲，因此幾乎看不出分割線。另外，因為零件的設計讓彼此之間不會偏離，所以可以緊密接合。

▼零件的結構相當大膽，例如右手和左手的大拇指做成單一零件。然而這些都是經過深思熟慮的設計，才可以讓套件方便組裝、接合線不明顯，並且擁有細膩的造型。

## ■ 街頭騎士簡易塗裝講座　製作與解說／國谷忠伸

以下將為初學者獻上值得參考的簡易塗裝講座。國谷忠伸不但擅長人物塗裝，也曾受廠商邀約製作成品範本。他這次利用相對簡單即可完成的塗裝方法製作街頭騎士。塗裝工程運用套件原本的高品質，請大家從第一步依序參考。

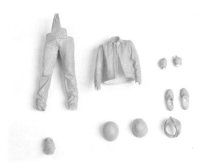

▲首先考慮到塗裝的方便性，盡量依照顏色組裝。有部分零件的接合線較為顯眼，所以建議要細心處理。

▲臉部先噴塗上田宮的「底漆補土（粉紅色）」打底。請注意不要噴塗得太厚。

▲整件皮夾克塗上GSI Creos的「底漆補土（黑色）」，這裡要仔細噴塗不要有遺漏。

▲接著在臉部用噴筆塗裝。這次選用LASCIVUS系列的白桃色。噴塗時不要從低於臉部水平線的位置噴塗，才會呈現自然的立體感。

▲使用稀釋後的琺瑯漆塗料為臉部添加肌膚質感。先在嘴巴和下巴下方等部分塗上艦底紅。乾燥之後，用乾淨的溶劑暈開成自然色調。眼睛的塗裝較為困難，這次選擇戴太陽眼鏡的樣式而省略。

▲接著用消光紅和消光白調成粉紅色，淡淡塗在臉頰、鼻頭和嘴唇等部位。乾了之後，用乾淨的溶劑暈染成自然色調。反覆這道程序直到呈現出滿意的色調。

▲只有針對太陽眼鏡的鏡片加以修飾，用筆塗上透明琺瑯漆添加光澤。稍微厚塗就會很逼真。

▲皮夾克用噴筆塗上焦油黑RAL9021。一如臉部塗裝的作法，維持一定的角度噴塗就可以呈現立體感。

▲為了形成造型亮點，以筆塗用銀色琺瑯漆塗料描繪出皮夾克的拉鍊。

▲用噴罐噴塗出皮夾克的表面質感。在比平常更遠的距離用水性消光透明保護漆噴塗。讓表面形成有光澤的凹凸紋路，作業時如同讓表面輕輕沾附上塗料的噴霧。

▲牛仔褲不使用調色，而是利用硝基漆塗料的透明感，重疊塗裝重現布料質地。使用了復刻藍、深海藍、魅影灰。整體先用噴筆噴塗上復刻藍打底。噴塗時可以不遮蓋住連帽衣的部分。

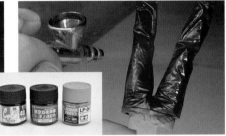

▲接著整件牛仔褲用噴筆噴塗上深海藍。即便稍微有色調不均的地方也沒關係，請注意不要用厚塗，以免完全遮蓋住底色。

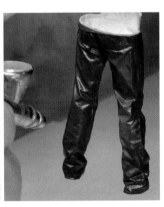

▶大腿正面、膝蓋、小腿部分塗上魅影灰，一邊觀察色調一邊慢慢噴塗。這樣就可以重現牛仔褲摩擦的質感。

▶最後用魅影灰輕輕乾刷牛仔褲，強調細節輪廓，請注意不要乾刷過度。

▲連帽衣部分用筆塗另外塗上水性壓克力塗料。描繪時請注意不要超過連帽衣和牛仔褲的交界。事先在手邊準備清水，若畫超過邊界時就可以立刻擦除。

▲手套除了使用黃棕色硝基漆，還用Vallejo水性漆的皮革色。為了表現出皮革摩擦的感覺，先用黃棕色塗上底色。

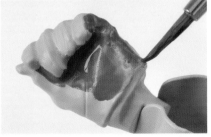

▲接著為手套塗上Vallejo水性漆的皮革色，稍微塗成色調不均的樣子，就會形成恰到好處的效果。

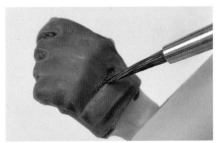

▲在手套塗上稀釋後的琺瑯漆消光黑，添加色調變化。一如臉部塗裝的手法，將顏色大面積地暈開就會有使用過的痕跡。

▲鞋子同樣為了表現出皮革的磨擦痕跡，用黃棕色打底。

接續下一頁

99

▲接著在鞋子塗上琺瑯漆消光黑。描繪成色調不均，突出部分微微透出底色就很符合想要的氛圍。

▲鞋子的消光黑塗料乾燥後，用漬洗刷等刷毛較硬的筆，不需要沾取溶劑，直接在表面摩擦形成舊化感。用手指摩擦會因為手上的皮脂使琺瑯漆掉落，也會有不錯的效果。

▲這次的騎士選擇將頭盔拿在手上的姿勢，所以使用針織帽。細節精緻，所以在底漆補土上只要用暗灰色入墨線就會很漂亮。

▲擦除針織帽上的暗灰色入墨線時，稍微大略刷過會更顯自然。若擦拭過度則需要再次塗裝。

▲這次將拿在手上的頭盔塗成槍鐵色。金屬色調用噴筆平均噴塗才能呈現好看的塗裝效果。內側和邊緣的橡膠之後再用筆塗上色。

TAMIYA 1/12 scale plastic kit
STREET RIDER
modeled&described by Tadanobu KUNIYA

田宮1/12比例塑膠套件
**街頭騎士**
製作與解說／國谷忠伸

# 完成！

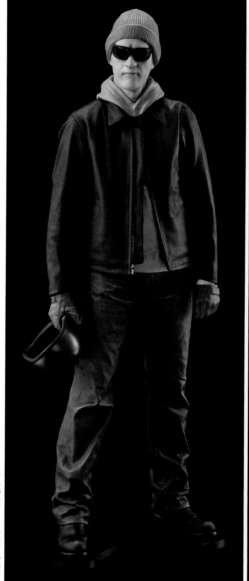

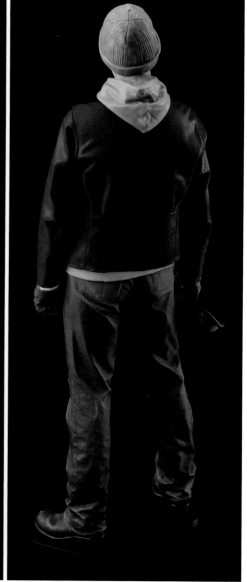

▶經過以上的塗裝步驟，就完成相當漂亮的街頭騎士。要領在於重疊噴塗塗料時，從同一個方向（斜上方）噴塗。透過這個方法就可以表現光影，產生自然的立體樣貌。

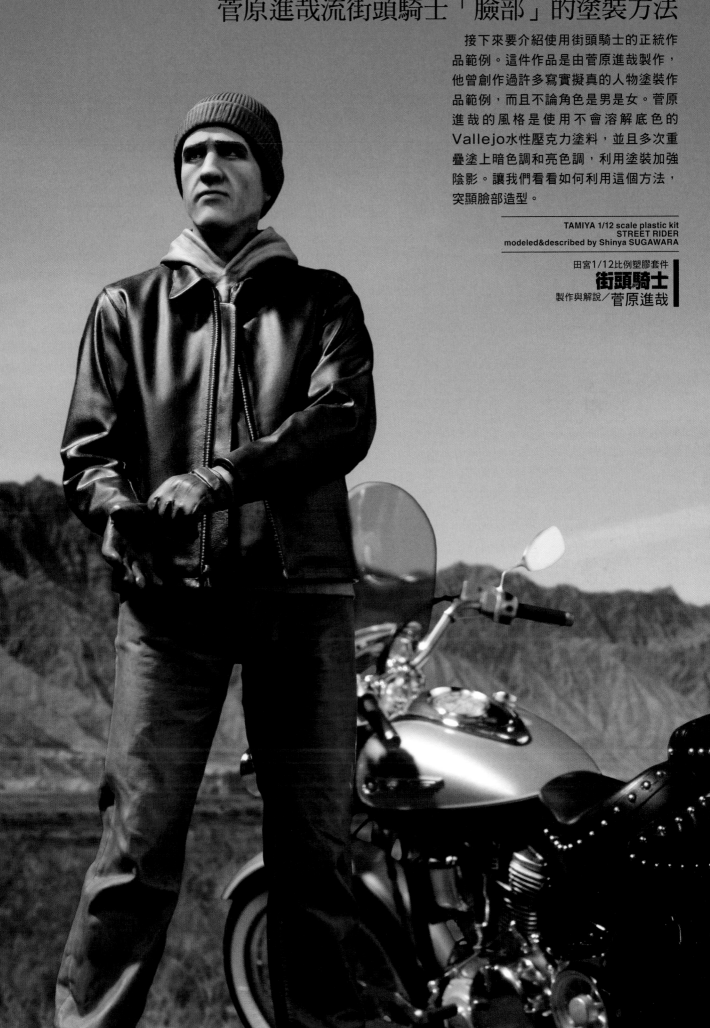

# 菅原進哉流街頭騎士「臉部」的塗裝方法

接下來要介紹使用街頭騎士的正統作品範例。這件作品是由菅原進哉製作，他曾創作過許多寫實擬真的人物塗裝作品範例，而且不論角色是男是女。菅原進哉的風格是使用不會溶解底色的Vallejo水性壓克力塗料，並且多次重疊塗上暗色調和亮色調，利用塗裝加強陰影。讓我們看看如何利用這個方法，突顯臉部造型。

TAMIYA 1/12 scale plastic kit
STREET RIDER
modeled&described by Shinya SUGAWARA

田宮1/12比例塑膠套件
**街頭騎士**
製作與解說／菅原進哉

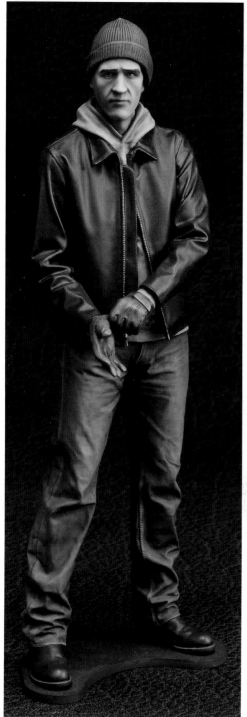

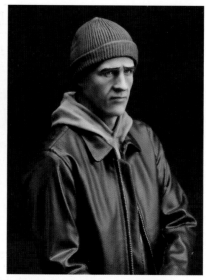

▶宛如舊衣的皮夾克,關鍵在於夾克的褪色表現。邊緣和稜線部分大概上色即可。

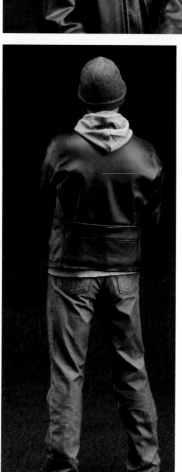

◀▼牛仔褲使用了Vallejo塗料的淡藍色、碧藍色、普魯士藍色、暗普魯士藍色4種顏色,表現出陰影和褪色表面。接著用棕色表現舊化感。套件造型的皺褶紋路細膩,所以實際打光就可知道如何添加自然的陰影。主要針對稜線部分添加褪色效果。

▼利用舊化塗裝,恰如其分地表現出鞋子穿舊的樣子。

▲以塗裝表現陰影的「立體錯視畫」塗裝。模型比例越小,越容易失去立體感,所以我想利用塗裝保有人物的立體輪廓。如果再配合上實際打光,就會有絕佳的效果。

這次用塗裝表現陰影。模型經過縮小後會讓人覺得變得平面,所以可說是用造型和塗裝來加強光影的模型表現範例。「立體錯視畫」是將以陰影塑造出立體感的2D繪圖,投射在3D造型物,藉此加強輪廓。

這種方法的優點在於,即便模型有細節被省略,也可以用塗裝重現。這裡想特別解說在臉部用水性壓克力塗料筆塗的作法。

## ■筆塗的訣竅

Vallejo水性漆或CITADEL COLOUR等塗料的特色是,用水稀釋乾燥後具有耐水性,所以不會溶出底色。小心薄薄地重疊上色就可以避免色調不均。

塗料的稀釋在描繪線條時要濃一些,在暈染時要稀一點,因為每種顏色的遮蔽力各不相同,每次都要在調色盤上調整。一定要養成試塗的習慣以免塗色失敗。漸層色調可使用輔助劑或緩乾劑就很方便。

## ■何謂逼真

老實說我並不知道這樣的塗裝方法是否適合重機模型。每個人對於模型的逼真感有不同的定義,我認為只要符合這個人對真實感的標準即可。我自己則是隨心所欲,覺得自己滿意即可。塗裝的方法有千百種,所以請當作參考,再打造出屬於自己的塗裝風格。

## ■ 使用Vallejo水性漆的臉部塗裝步驟解說

　　以下將依照步驟解說本件作品範例的臉部塗裝作業。尤其眼睛的作業相當精細，有些部分的確需要較純熟的技巧，所以絕對不是簡單的作業，但是只要順著這些步驟，絕對可以呈現專業水準。請多多嘗試，掌握當中的奧妙。

▲噴塗上底漆補土後，開始塗裝。使用Vallejo水性漆，塗上肌膚底色，用稀釋後的膚色陰影色突顯出臉部輪廓。

▲用膚色的陰影色描繪陰影。眼窩、法令紋等，描繪出從上方打光呈現的陰影部分。

▲將底色用水和輔助劑稀釋後，和陰影色交錯上色，呈現出自然的色調。若用CITADEL COLOUR的對比漆輔助劑稀釋，就比較難滲入顏色。

▲用基本膚色調加深明亮部分的輪廓。

▲到這邊已經交錯塗上了3種顏色，並且形成自然的色調。

▲眼睛的塗裝，先決定眼白的形狀。沿著刻紋留意左右對稱。上眼線以眼線替代眼睫毛，下眼線也用膚色的陰影色描繪出明顯的眼線。眼白帶有象牙白或灰色調。

▲決定眼睛線條，塗上虹膜的輪廓。以虹膜左右的眼白比例來判斷中間的瞳孔朝向。

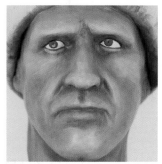

▲為虹膜上色並且留下極淡的輪廓線。若要添加漸層色調，越往上色調要越暗。

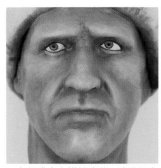

▲在虹膜中心描繪瞳孔。瞳孔下方若有明亮部分就會提升透明感。

▲眼頭和眼尾的眼白稍微添加一點紅色調。使用稀釋變淡的肌膚陰影色。眼白下方邊緣也添加一點顏色，調暗色調。

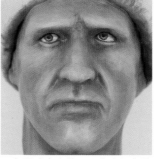

▲在眼球上方的1/3左右添加陰影。眼白為半透明，所以將周圍調暗，就會產生透明感。尤其在上眼瞼添加陰影更有效果。

▲用凡尼斯調整光澤。眼睛用亮光凡尼斯添加光澤即完成。

---

### ◆著重塗裝表現，3種頭部塗裝版本

　　範例中也製作了套件各種頭部零件的塗裝比較。另外，每張臉給人的印象，只因為塗裝就有極大的改變。

◀以子的陰影，整體色調稍微偏暗。依照包裝的圖示，戴上頭盔的表現。在臉頰到下巴添加少許的藍色，考慮到頭盔的樣

◀間改變。嘗試描繪出鬍子和皺紋。長相瞬

◀意外地不會太突兀。用鬍子和短髮打造成某款動作演員的風格。頭髮全部用塗裝表現，

## STAFF

模型製作・解說　Modeling & Describing

けんたろう　　KENTARO
たのしがりや　TANOSHIGARIYA
成田建次　　Kenji NARITA
一之戶晃治　　Koji ICHINOHE
石鉢俊　　Masaru ISHINOHACHI
國谷忠伸　　Tadanobu KUNIYA
菅原進哉　　Shinya SUGAWARA

照片　Photo

葛　貴紀（井上寫真STUDIO）　Takanori KATSURA

設計　Design

小林正明　Masaaki KOBAYASHI〔ease.〕

編輯　Editor

遠藤彪太　Hyota ENDO

# 重機模型製作指南書
## ～從基礎開始的重機模型技法教學～

作　　者　HOBBY JAPAN
翻　　譯　黃姿頤
發　　行　陳偉祥
出　　版　北星圖書事業股份有限公司
地　　址　234 新北市永和區中正路 462 號 B1
電　　話　886-2-29229000
傳　　真　886-2-29229041
網　　址　www.nsbooks.com.tw
E－MAIL　nsbook@nsbooks.com.tw
劃撥帳戶　北星文化事業有限公司
劃撥帳號　50042987
製版印刷　皇甫彩藝印刷股份有限公司
出 版 日　2024 年 04 月

【印刷版】
ＩＳＢＮ　978-626-7062-75-3
定　　價　新台幣450 元
【電子書】
ＩＳＢＮ　978-626-7409-008（EPUB）

国家圖書館出版品預行編目（CIP）資料

重機模型製作指南書：從基礎開始的重機模型
技法教學／Hobby Japan作；黃姿頤翻譯. -- 新
北市：北星圖書事業股份有限公司，2024.04
　　　104面；　21.0×29.7公分
　　　ISBN 978-626-7062-75-3（平裝）

1. CST：模型　2. CST：工藝美術

999　　　　　　　　　　　　112010231

官方網站　　　臉書粉絲專頁　　LINE 官方帳號　　蝦皮商城